THE OFFICIAL

A GAME OF THRONES

—— COLORING BOOK ——

冰 與 火 之 歌

著 色 書

GEORGE R. R. MARTIN

喬治·馬汀

THE OFFICIAL

A GAME OF THRONES

—— COLORING BOOK ——

冰 與 火 之 歌

著 色 書

每個家族各有其箴言。

家訓、試金石、祝禱文，無不誇耀豐功偉業，

承諾赤膽忠心，宣誓堅貞勇氣，唯獨史塔克家族。

凜冬將至，史塔克家族的箴言如是說。

————《權力遊戲》

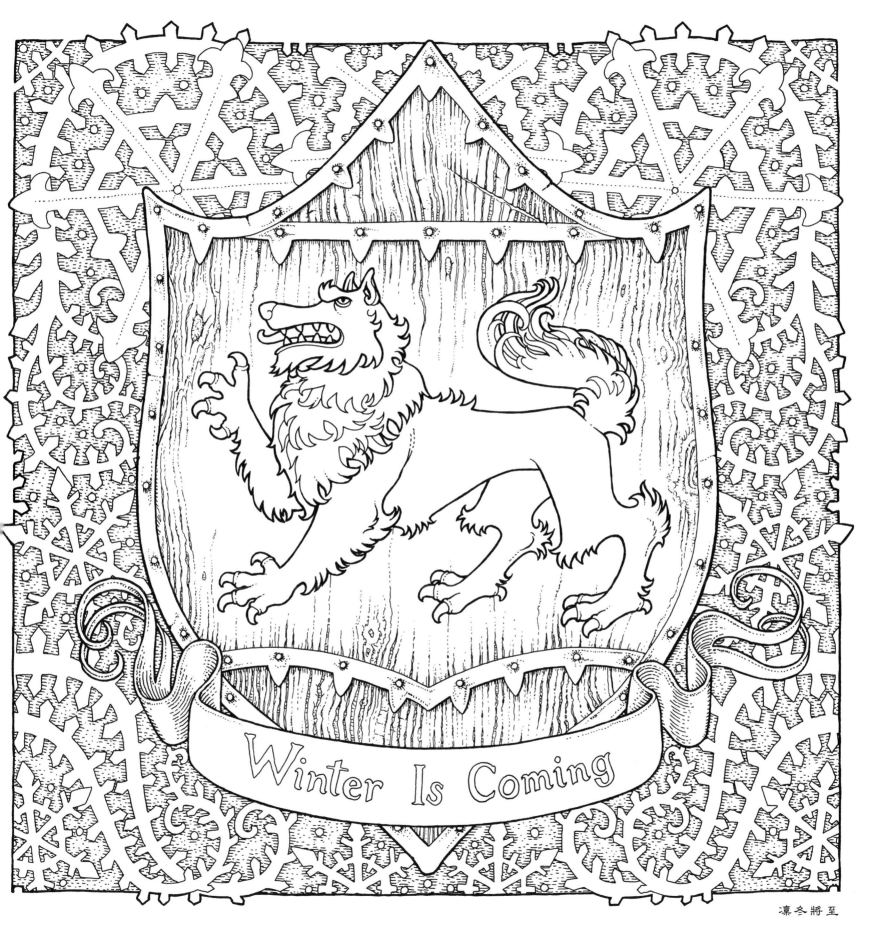

凜冬將至

國王的帳棚依傍水岸，河面晨霧瀰漫，絲縷灰茫籠罩。

金色絲紗織成的帳幔是營裡最大、最壯觀的建築。

入口之外，勞勃的戰鎚擺在巨大的鐵盾旁，

鐵盾上鑄著象徵拜拉席恩家族的寶冠雄鹿。

————《權力遊戲》

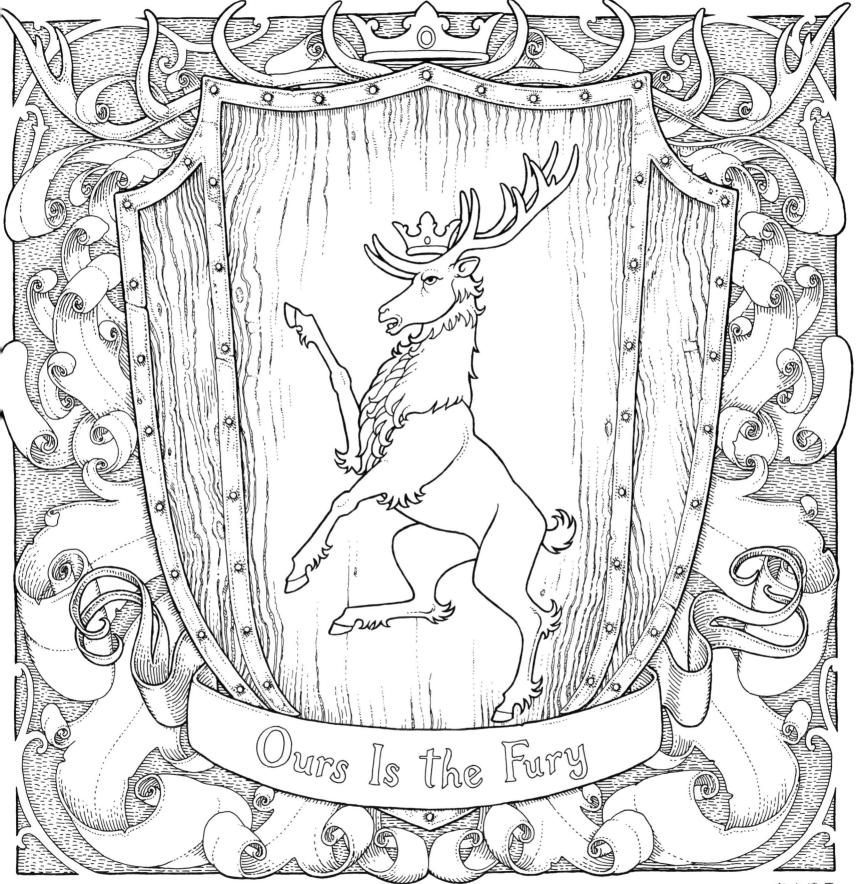

Ours Is the Fury

金色的胸鎧上，

象徵蘭尼斯特家族的雄獅狂傲地怒吼。

————《權力遊戲》

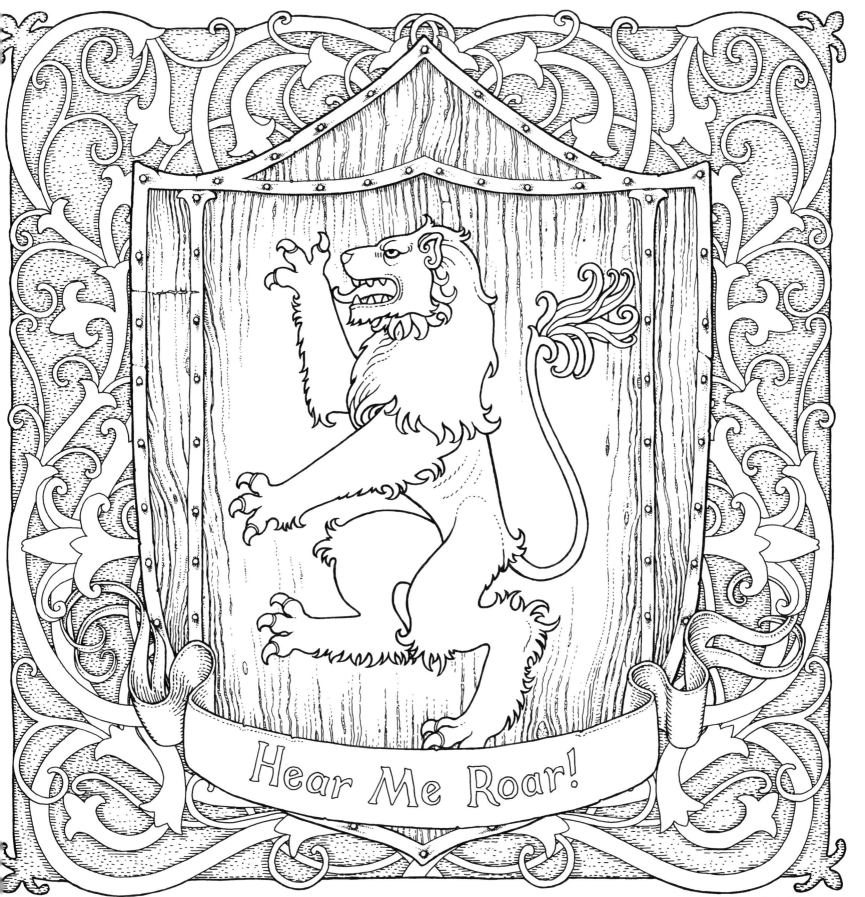

Hear Me Roar!

聽我怒吼！

當瘋王伊里斯·坦格利安二世下令取他們的首級時，

鷹巢城公爵沒有拋棄誓言保護的人，

反而高舉新月獵鷹的旗幟起義。

————《權力遊戲》

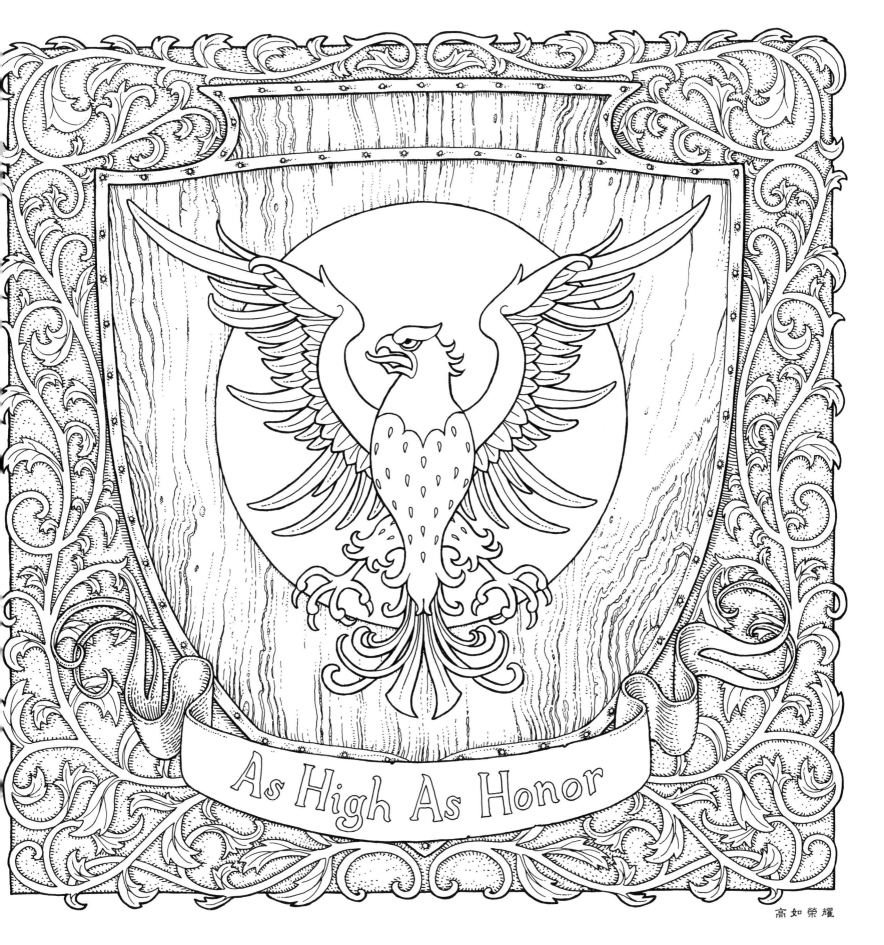

As High As Honor

高如榮耀

徒利家族的旗幟在每一道城牆上飛揚：
銀色的鱒魚跳躍在紅藍的漣漪上。

————《權力遊戲》

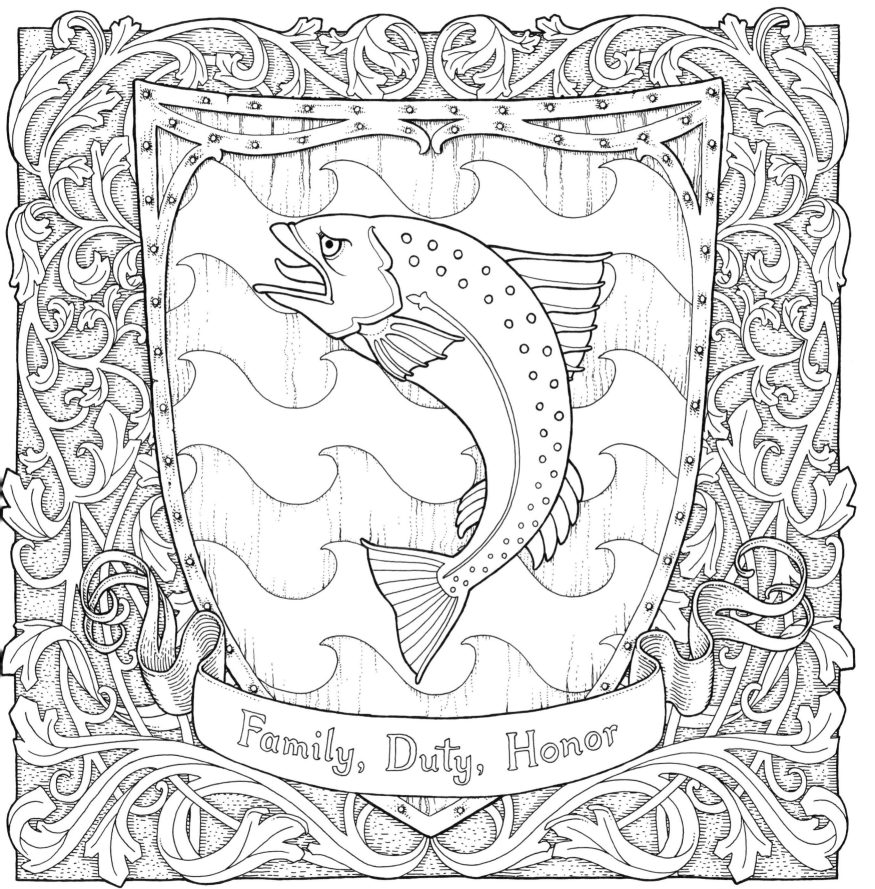

Family, Duty, Honor

家族，責任，榮譽

看來，南境所有的騎士都應藍禮的號召而來。

高庭的金色玫瑰到處可見：

縫在守衛、僕人的右胸前；

飄揚在裝飾槍矛的綠色絲旗上；

刻畫在提利爾家族的兒子、兄弟、叔姪、甥舅

帳棚外的盾牌上。

————《烽火危城》

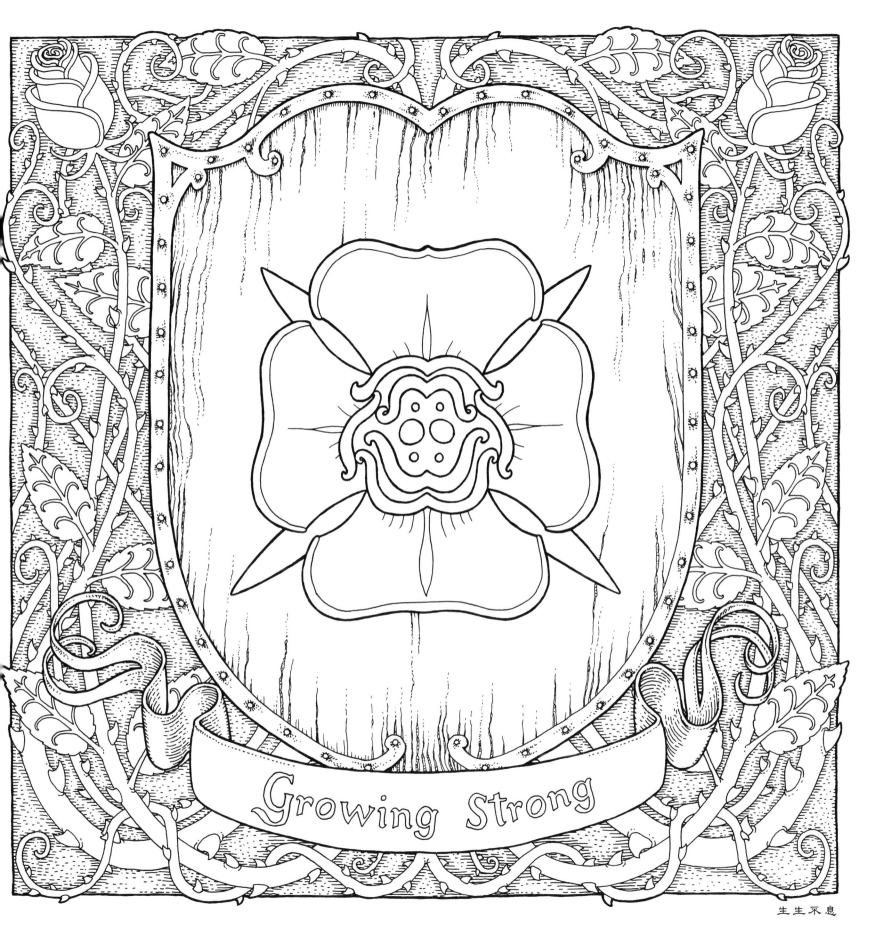

Growing Strong

生生不息

海塔上，他父親的旗幟啪啪作響。

密拉罕號太遠，席恩看得見的只剩旗幟，

但他知道旗幟承載的，是葛雷喬伊家族的金色海怪，

在黑色的旗布上扭曲掙扎。

旗幟掛在鐵桿上，狂風中顫抖纏繞，

像一隻欲振乏力的鳥。

<div align="right">

————《烽火危城》

</div>

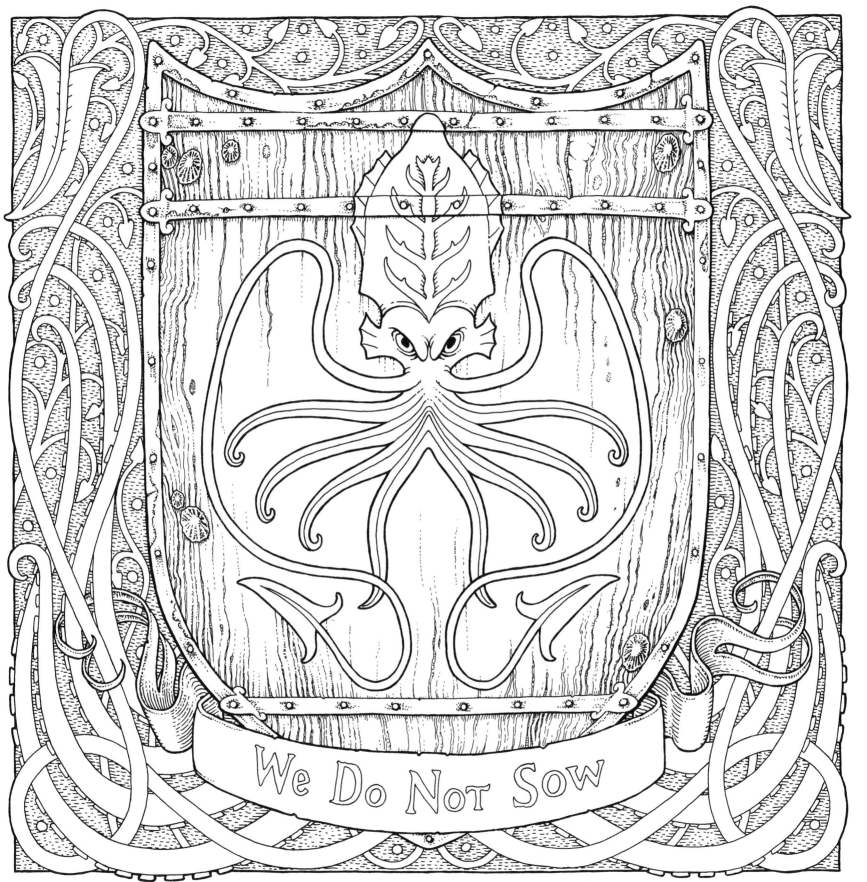

We Do Not Sow

強取勝於苦耕

多恩人的領袖跨坐在墨黑的馬上，

馬兒的鬃毛和尾巴紅如焰火。

他穩坐馬背，與坐騎合而為一，頎長、纖細、優雅。

他一策馬，肩上淡紅色的絲質披風隨即飛揚，

鱗甲鑲嵌成排的銅片，彷彿千枚閃爍的硬幣。

高高的鍍金頭盔可見一顆金銅的太陽。

圓盾磨得發亮，拋到身後，

上頭有象徵馬泰爾家族的紅日金槍。

————《劍刃風暴》

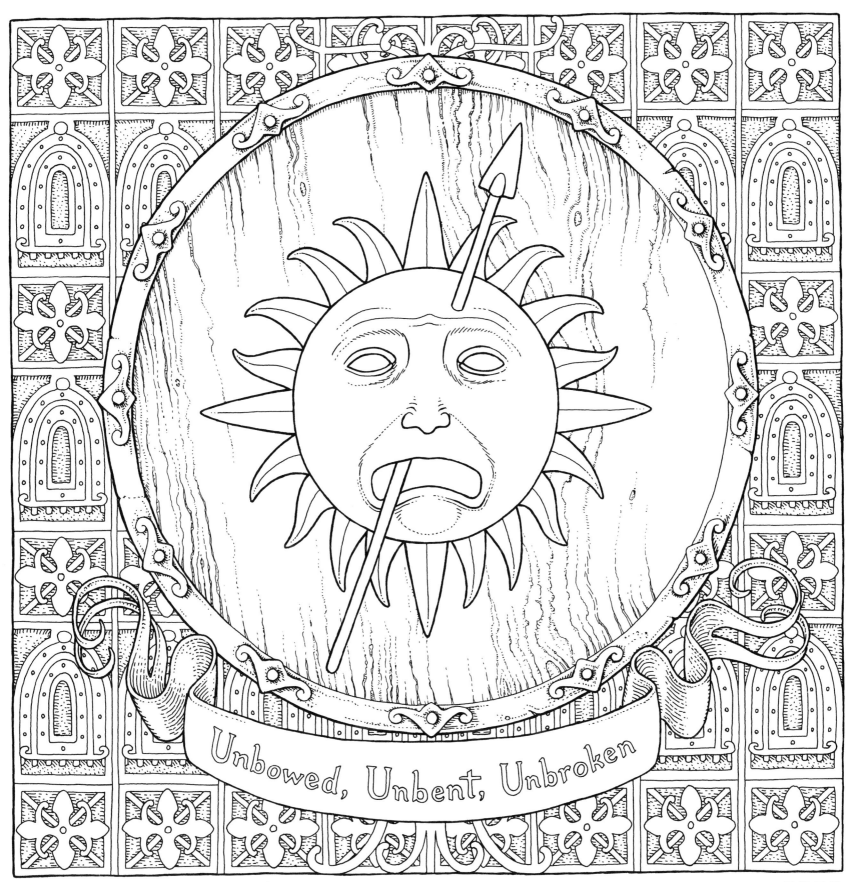

Unbowed, Unbent, Unbroken

不屈不撓

他們來到三叉戟河的淺灘，戰役在他們四周爆發。

勞勃手持戰鎚，頭戴鹿角頭盔。

坦格利安王子身穿黑色甲冑，

胸鎧上是象徵家族的三頭龍，

龍身鑲滿紅寶石，炎日之下如焰火閃耀。

戰馬在三叉戟河上迴旋交鋒，一而再、再而三，

馬蹄底下流動血紅的水，直到最後，

勞勃的戰鎚落下，擊中三頭龍，

直至龍底下的胸膛。

<p align="right">————《權力遊戲》</p>

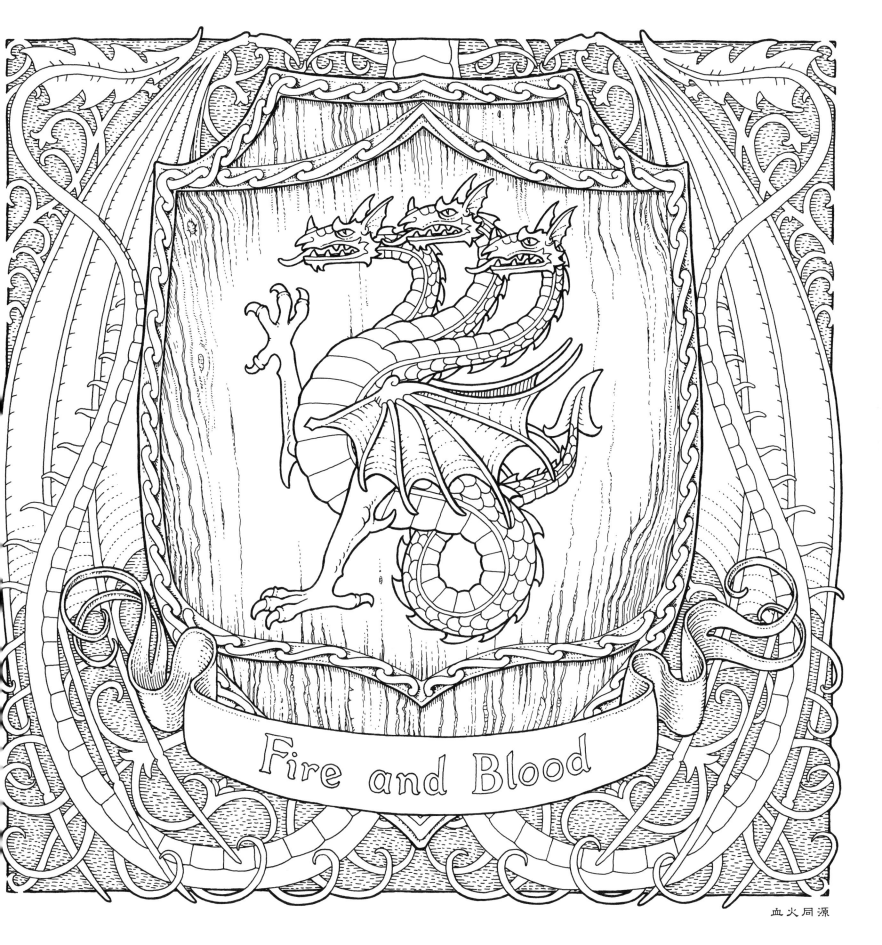

Fire and Blood

血火同源

他的公爵父親走在前方，護衛著王后。

她如傳說中那般美麗。

鑲滿珠寶的頭冠在長長的金髮上閃閃發亮，

頭冠上的翡翠與她碧綠的雙眼完美相稱。

—————《權力遊戲》

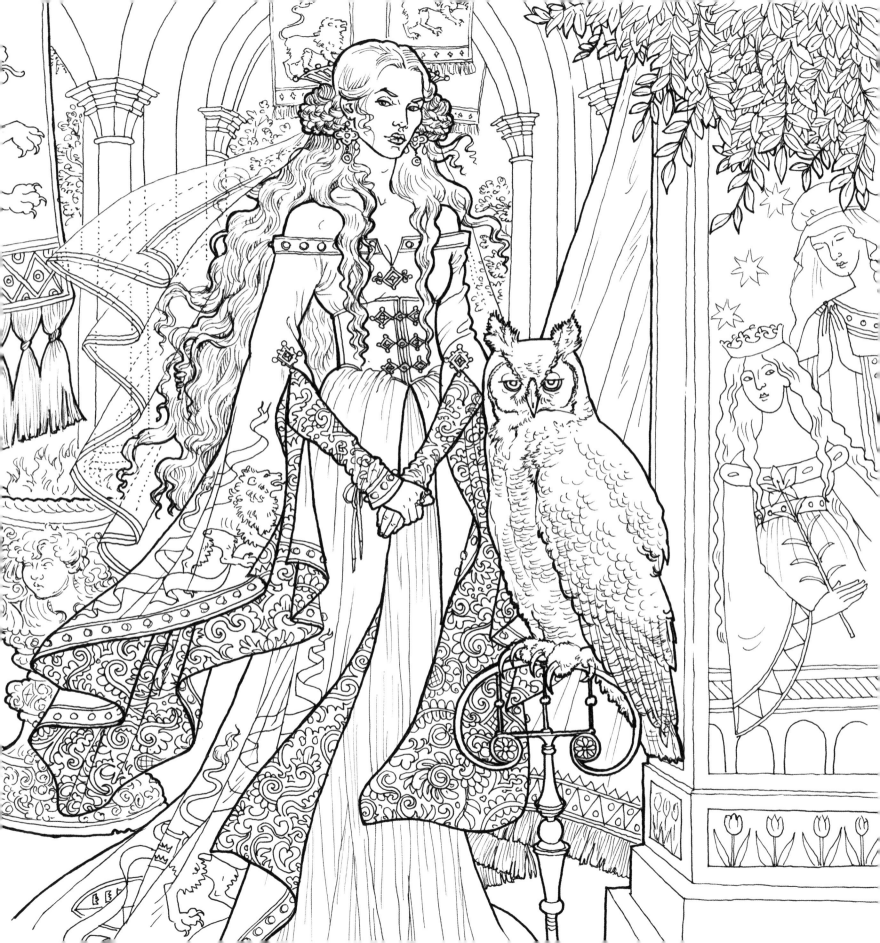

不公平。珊莎擁有一切。

珊莎比艾莉亞大兩歲;

也許艾莉亞出生的時候,已經什麼都不剩了——

艾莉亞經常這麼覺得。

珊莎精於縫紉,跳起舞來婀娜多姿,

唱起歌來悅耳動人。她作詩。她懂得打扮。

她能演奏豎琴與鐘鈴。更可惡的是,她美若天仙。

———《權力遊戲》

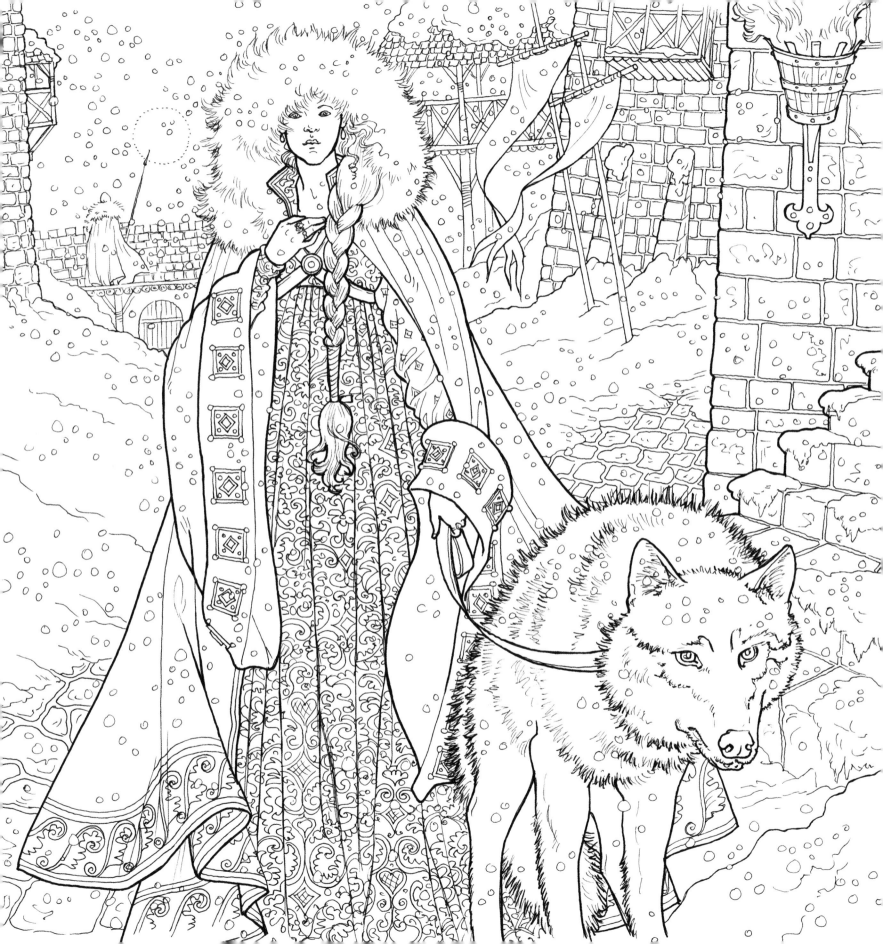

洛拉斯・提利爾爵士是高庭公爵、
南境守護者梅斯・提利爾最小的兒子。
今年十六，儘管是戰場上最年輕的騎士，
早上頭三次比武就撂倒三名御林鐵衛。
珊莎從未見過如此英俊的人。
他的鎧甲精心雕刻，搪瓷表面彩繪無數種花。
雪白的坐騎披著紅毯與白玫瑰。

————《權力遊戲》

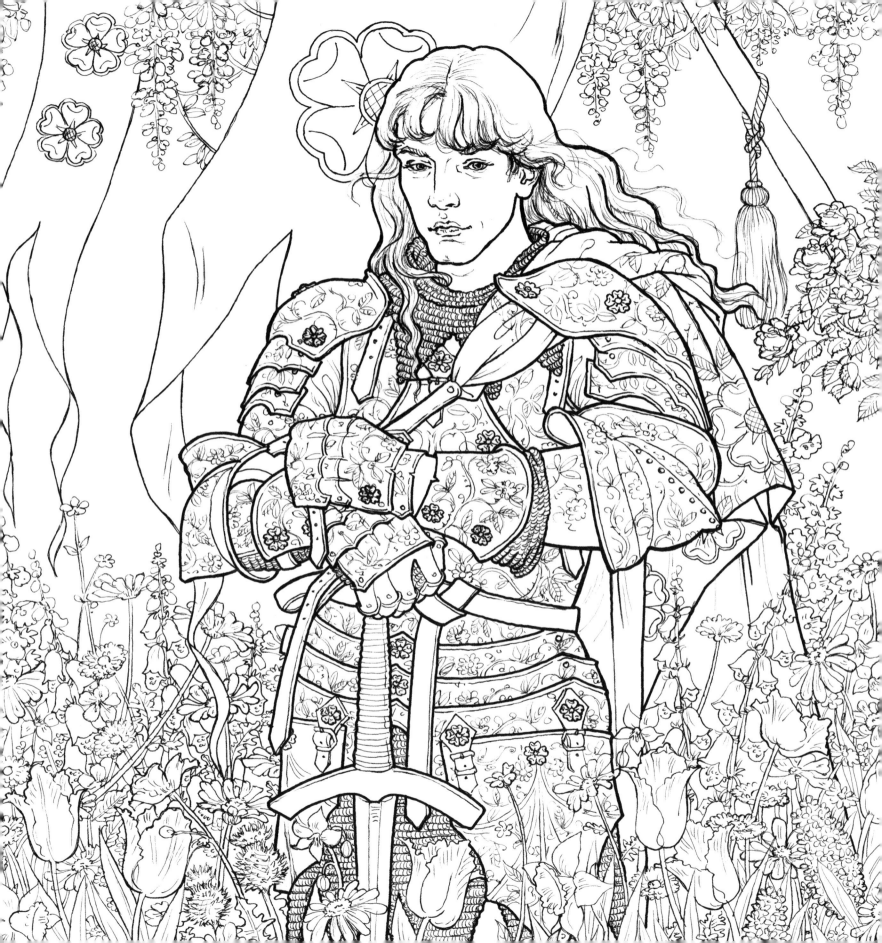

很多人說她美麗。她並不美麗。
她是紅色的，而且恐怖，紅色的。

————《烽火危城》

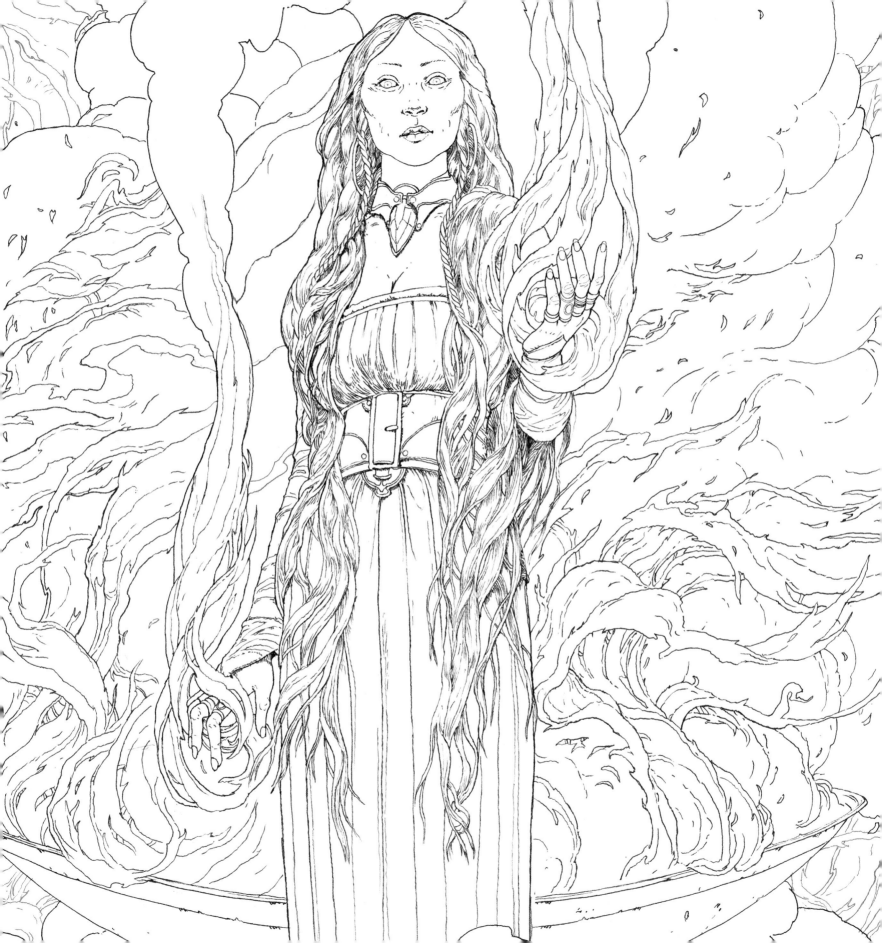

「城裡發生什麼事，瓦里斯都知道，甚至經常料事如神。到處都有他的眼線，他稱呼他們為他的小小鳥兒。」

———《權力遊戲》

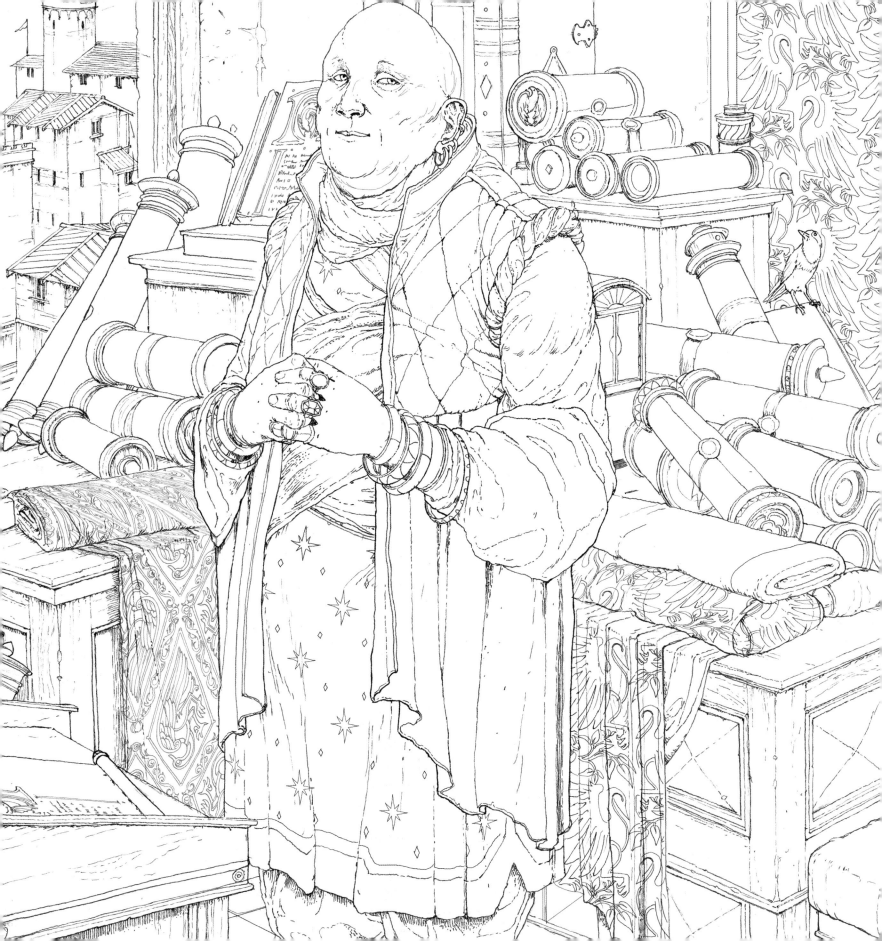

達里奧·納哈里斯的衣著，
就連泰洛西人看了，也會覺得非常華麗。

<div align="right">————《劍刃風暴》</div>

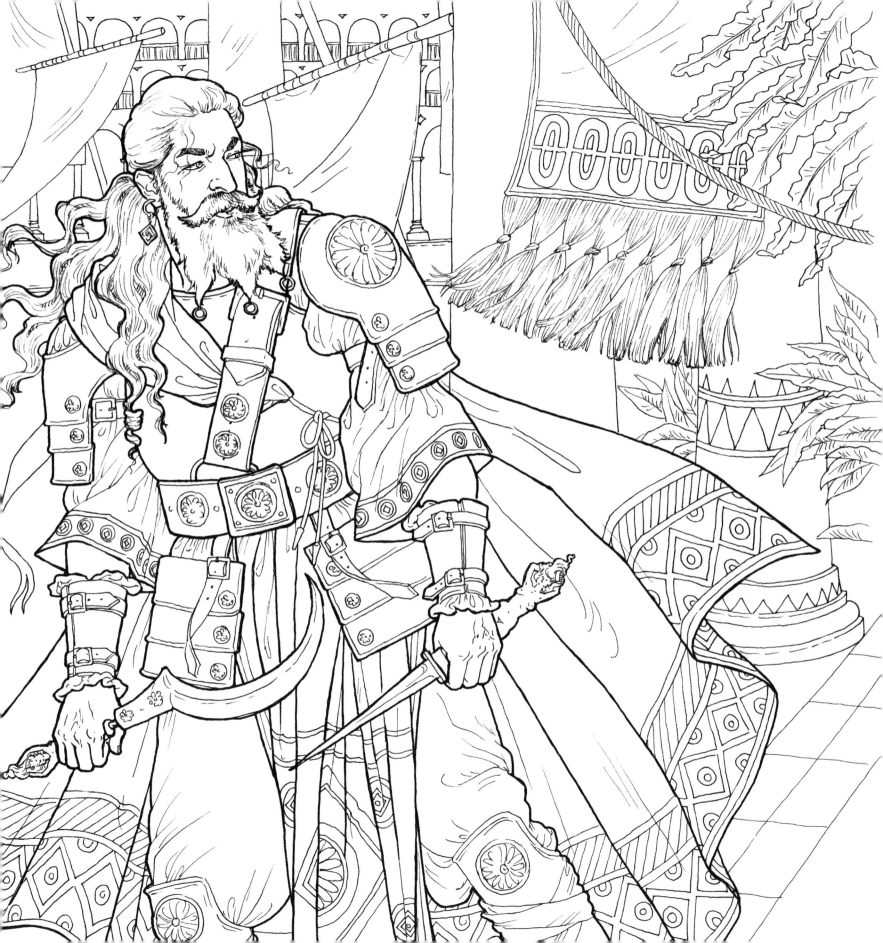

在前方，麋鹿低著頭在雪堆之間穿梭，
碩大的鹿角覆滿冰霜。
騎士跨坐在麋鹿寬闊的背上，嚴肅而沈默。
胖子山姆叫他「冷手」，因為騎士的面容蒼白，
然他的手又黑又硬，宛如鐵，也和鐵一樣冰冷。

————《血龍狂舞》

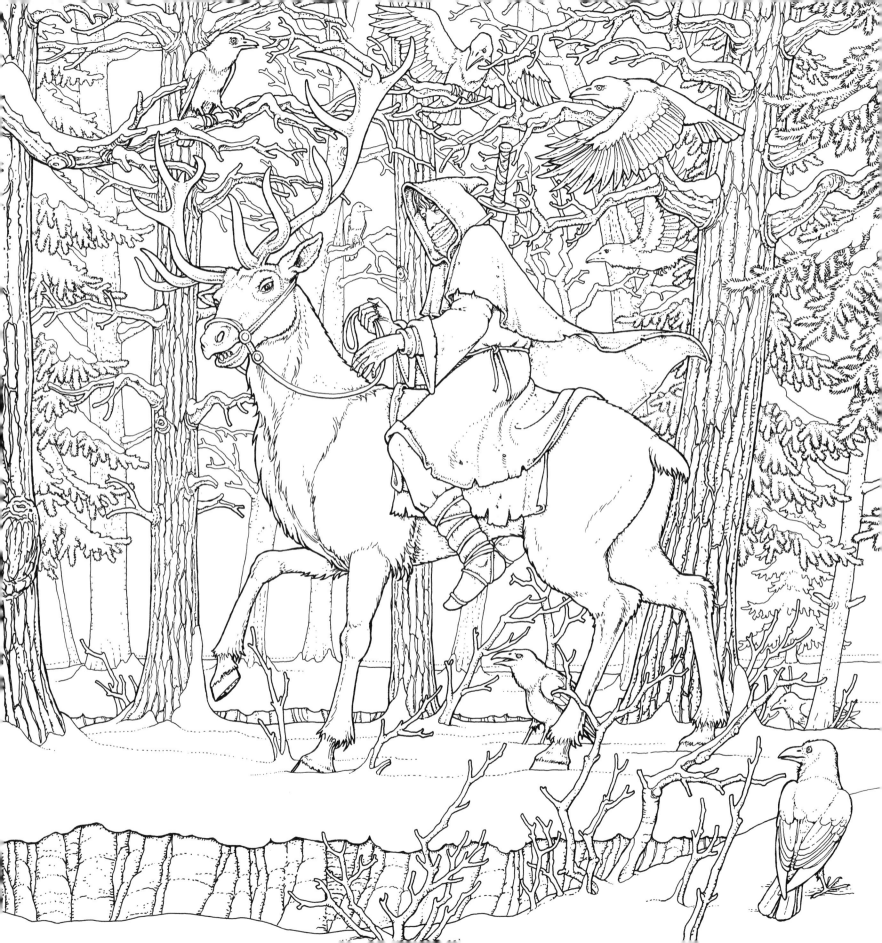

當中許多是多斯拉克的游牧戰士，

膚色紅棕的魁武男子，他們的鬍子垂下，

圈上金屬圓環，長髮烏黑油亮，

編成長辮，繫上鈴鐺。

<div align="right">

————《權力遊戲》

</div>

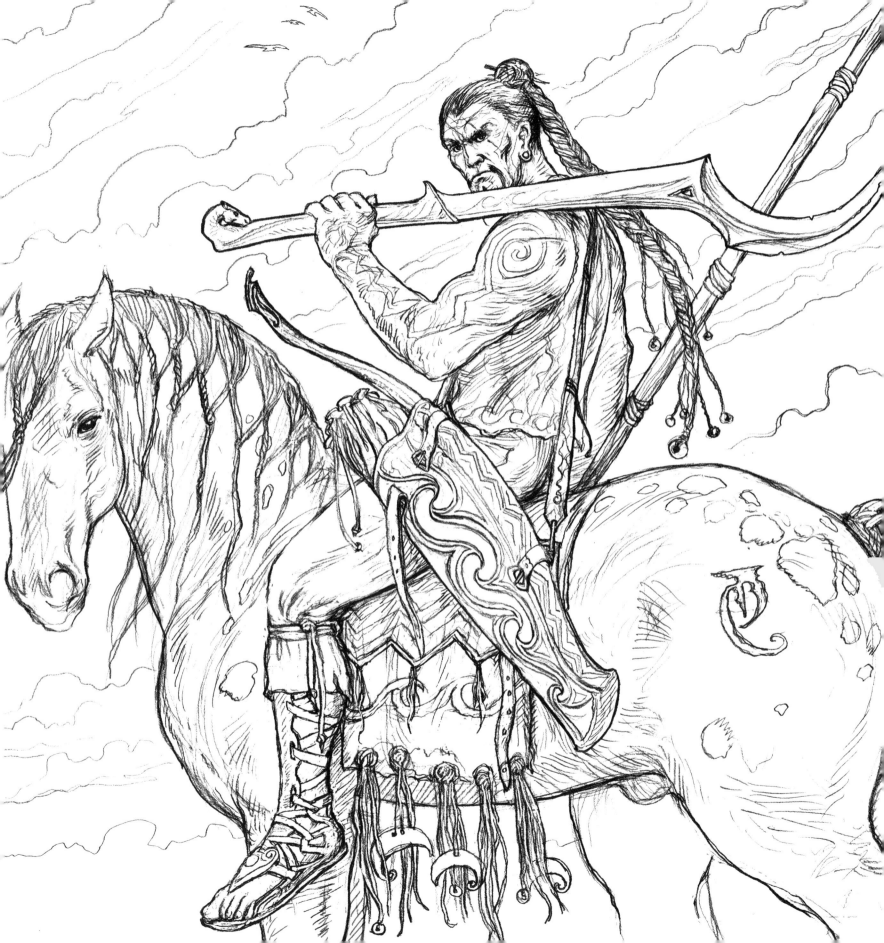

獸面軍四人並排在戰鼓後方穩步前進。

有些拿著棍棒，其他拿著長杖；

全都穿著百摺裙、

皮涼鞋和許多方塊色布拼接而成的披風，

如同彌林城的彩色城牆。

他們的面具在陽光底下閃閃發光：

野豬和公牛、老鷹和蒼鷺、獅子和熊、

舌頭開岔的蛇，以及醜陋的巨蜥。

<div align="right">

————《血龍狂舞》

</div>

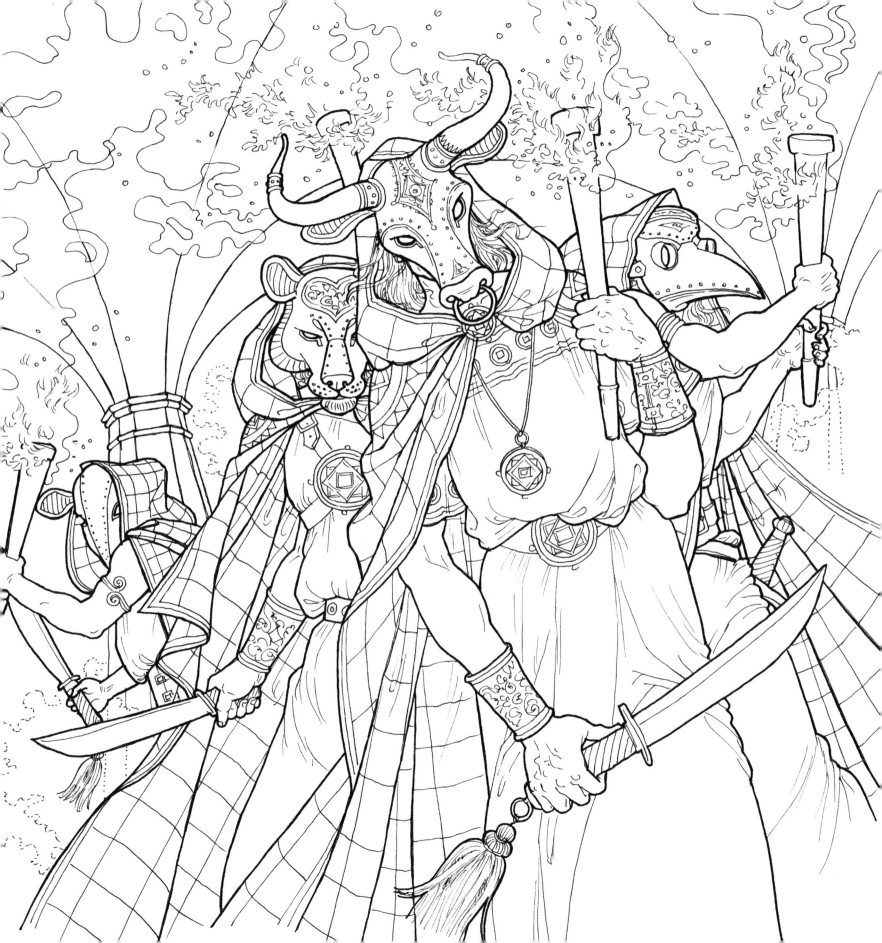

「長城以北大不同。森林之子就是去了那裡，巨人和古老的民族也是。」

————《權力遊戲》

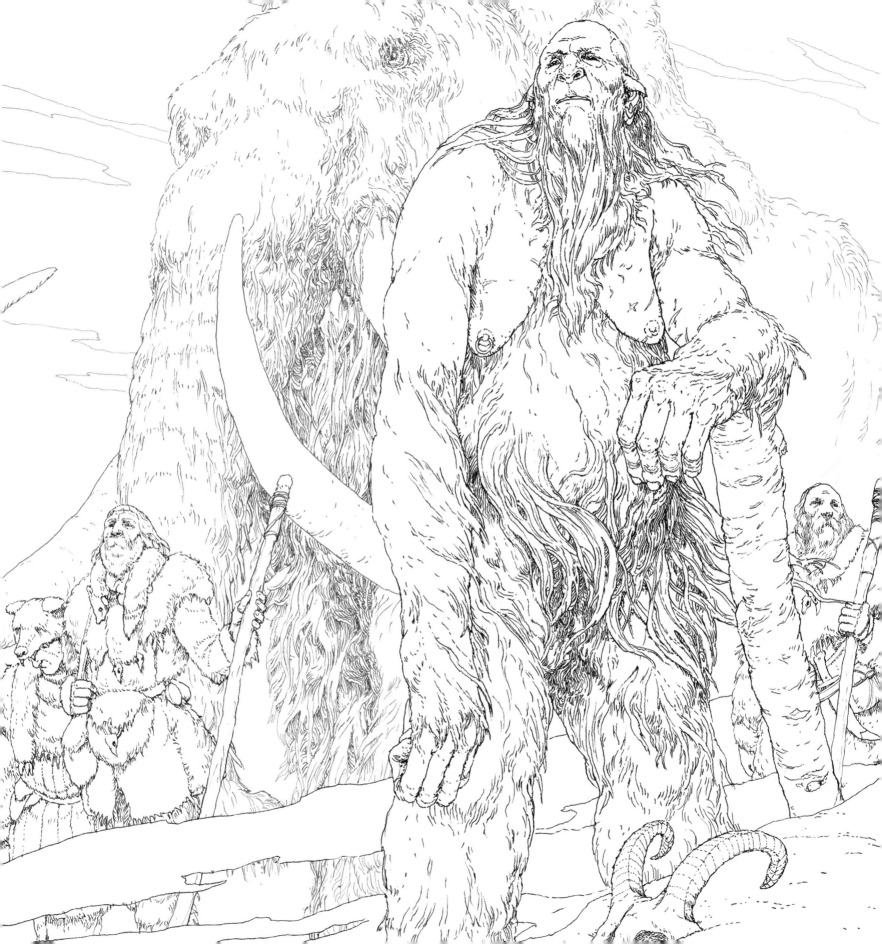

「布蘭，森林之子已經死掉，數千年不見蹤影了，僅剩刻在樹上的臉孔。」

————《權力遊戲》

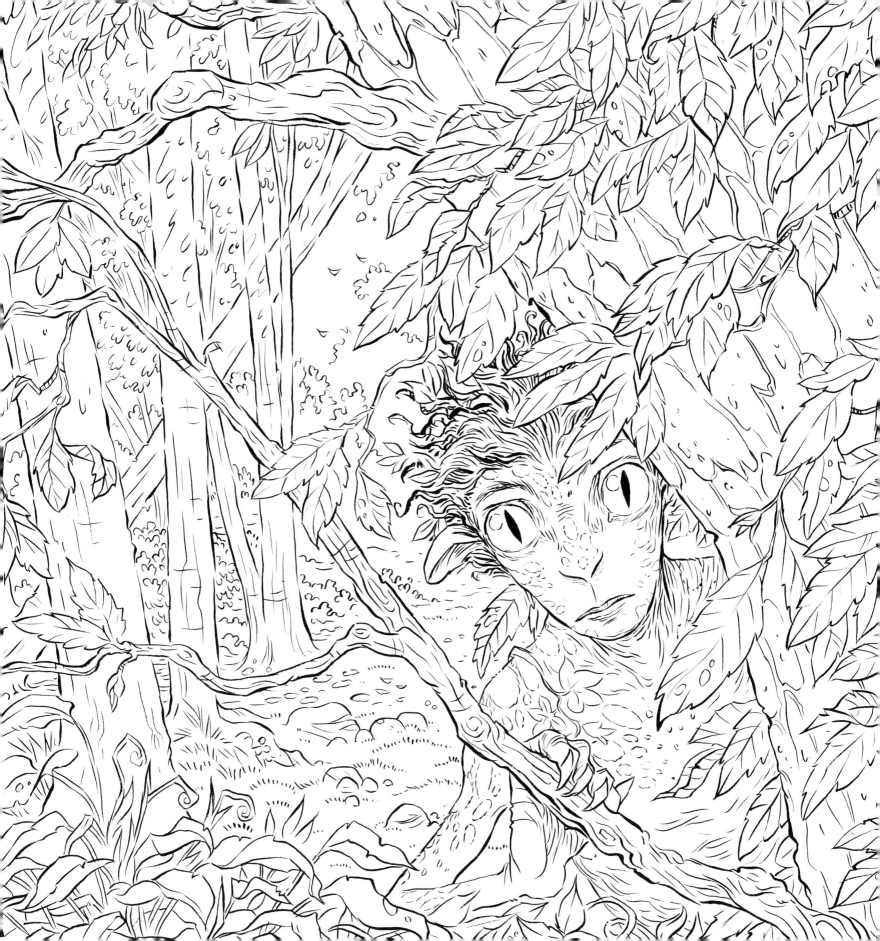

在南方，魚梁木千年之前便已遭砍伐或焚燒，
幾乎殆盡，除了千面嶼，綠人仍安靜看守著。
北境卻完全不同。這裡每座城堡都有一片神木林。
每片神木林都有一棵心樹，
每棵心樹上面都有一張臉孔。

————《權力遊戲》

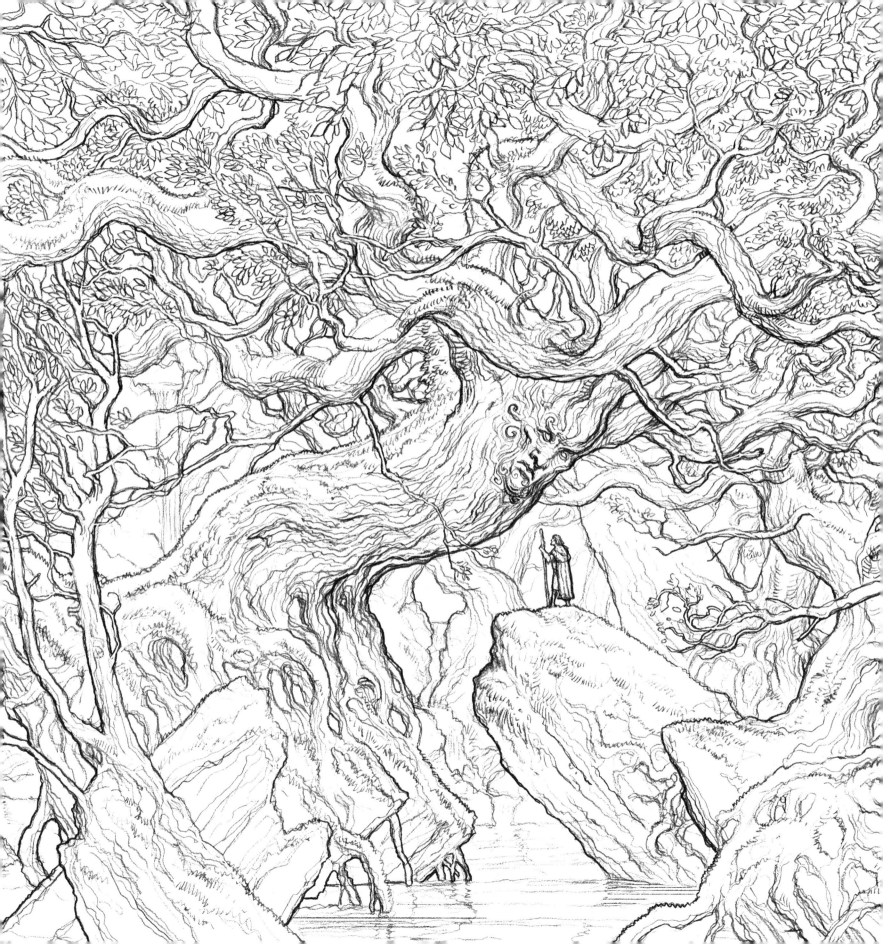

對一個男孩來說，臨冬城是一座灰石迷宮。

石牆、塔樓、庭院、隧道鋪蓋四面八方。

城堡較舊的地區，廳堂歪斜下陷，

令人甚至不知道自己身在幾樓。

魯溫學士曾經告訴他，世紀以來，

這個地方像棵狂野蔓生的石樹，

樹幹多瘤、粗厚、扭曲，它的根深深紮入地底。

————《權力遊戲》

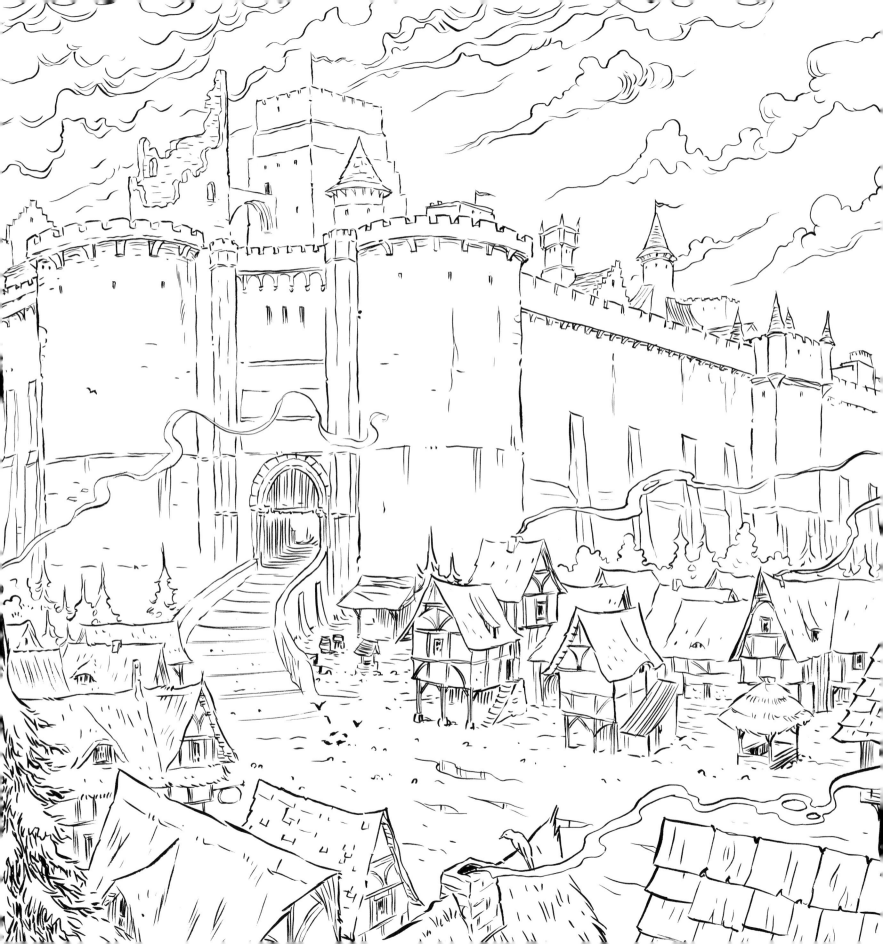

紅堡卓立於伊耿高丘之上，輕佻地俯視一切。

紅堡包括七座巨型的鐵頂鼓樓，

一座奇大無比的陰森碉堡，

拱形的廳堂和隱密的橋樑、營房、地牢、糧倉，

布滿箭洞的大片護牆，

全都是淡紅色的石頭蓋的。

<div align="right">

————《權力遊戲》

</div>

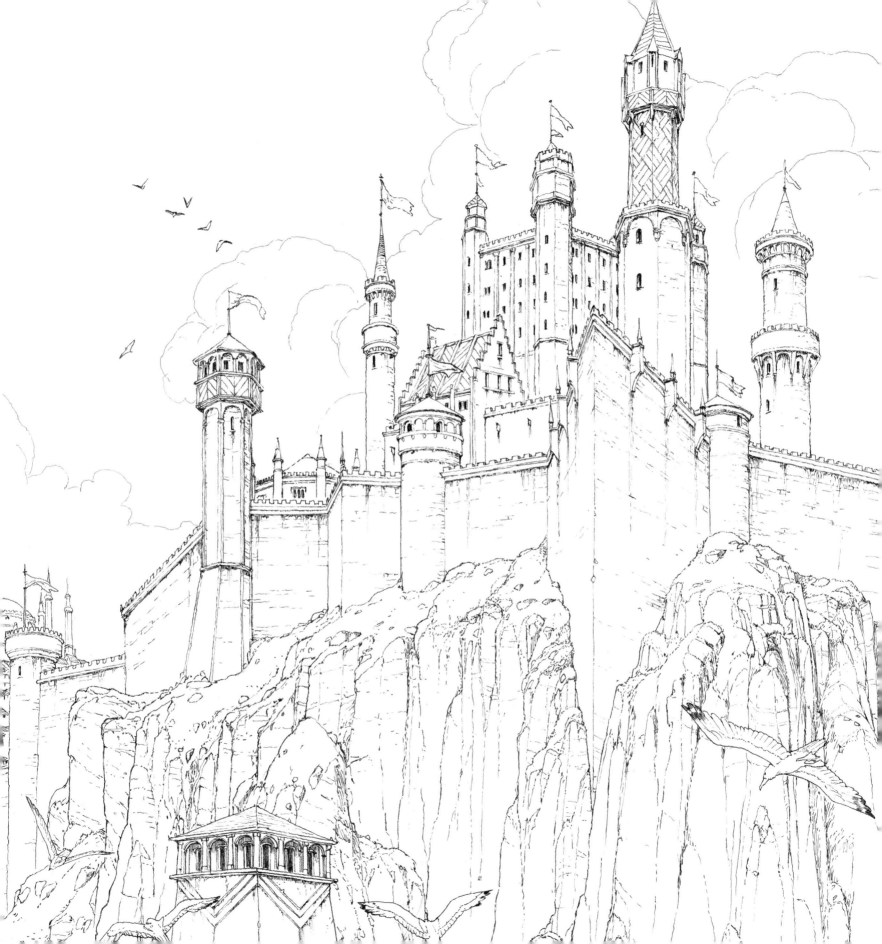

往東的道路兇險許多，攀上岩石山麓，
穿越叢密樹林，進入明月山脈，
經過高峻的關口與無底的峽谷，
便會到達艾林谷和顛簸的五指半島。
谷地之上，鷹巢城居高臨下、堅不可摧，
塔樓矗立參天。

————《權力遊戲》

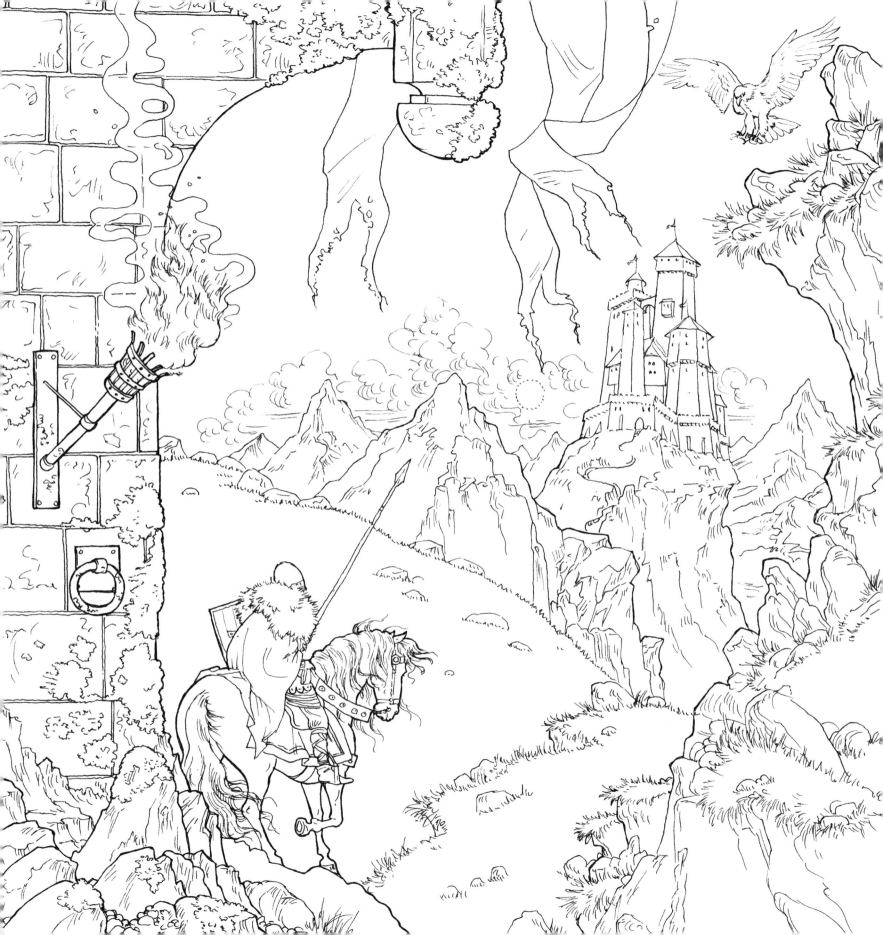

「珊莎，妳想去高庭看看嗎？」

瑪格麗・提利爾笑的時候，

看起來像極了她哥哥洛拉斯。

「秋天的花近日全都綻放了，那裡有果園、噴泉、蔭

鬱的庭院、大理石的柱廊。」

————《劍刃風暴》

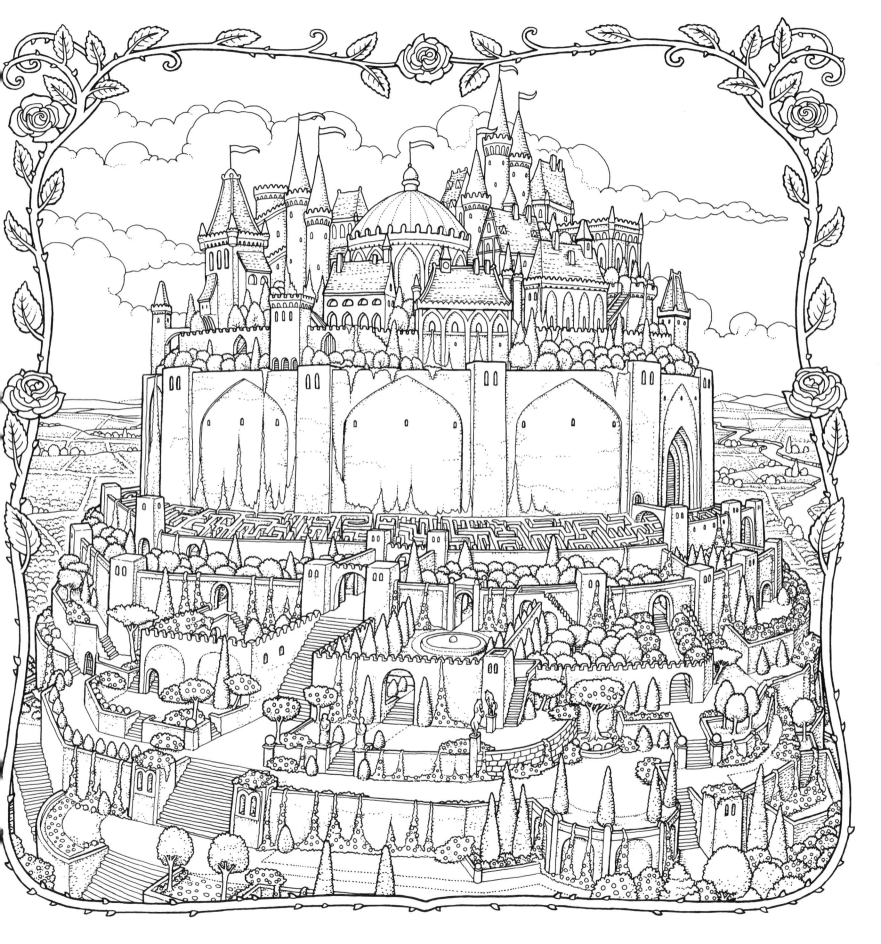

葛雷喬伊家族在海角豎立的堡壘，

曾經像一把插入大海臟腑的劍，

但浪濤日以繼夜搥打，直到土地崩壞瓦解，

轉眼已過數千年。

遺留三座荒涼貧瘠的島和海面高聳的石垛，

彷彿某個海神的宮殿，而憤怒的浪潮依然不休，

浪花湧起，旋即又破碎。

———《烽火危城》

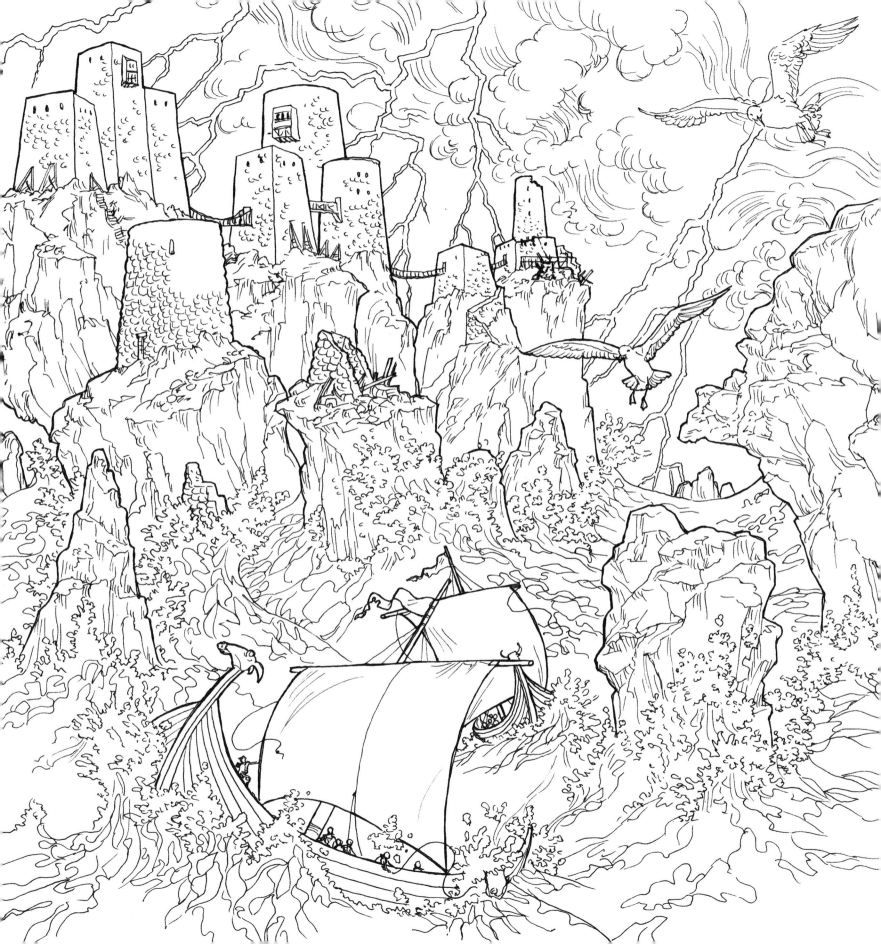

囚犯們紛紛說著，到了赫倫堡後會好一些，

但艾莉亞不是非常確定。

她記得老奶媽說的故事，那是蓋在恐懼上頭的城堡。

黑心赫倫把人血摻進灰泥中。

奶媽說到這裡聲音漸弱，這樣孩子們便會靠過來聽。

但伊耿的火龍噴發龍焰，炎火穿過堅不可摧的城牆，

吞噬赫倫和他所有的兒子。

———《烽火危城》

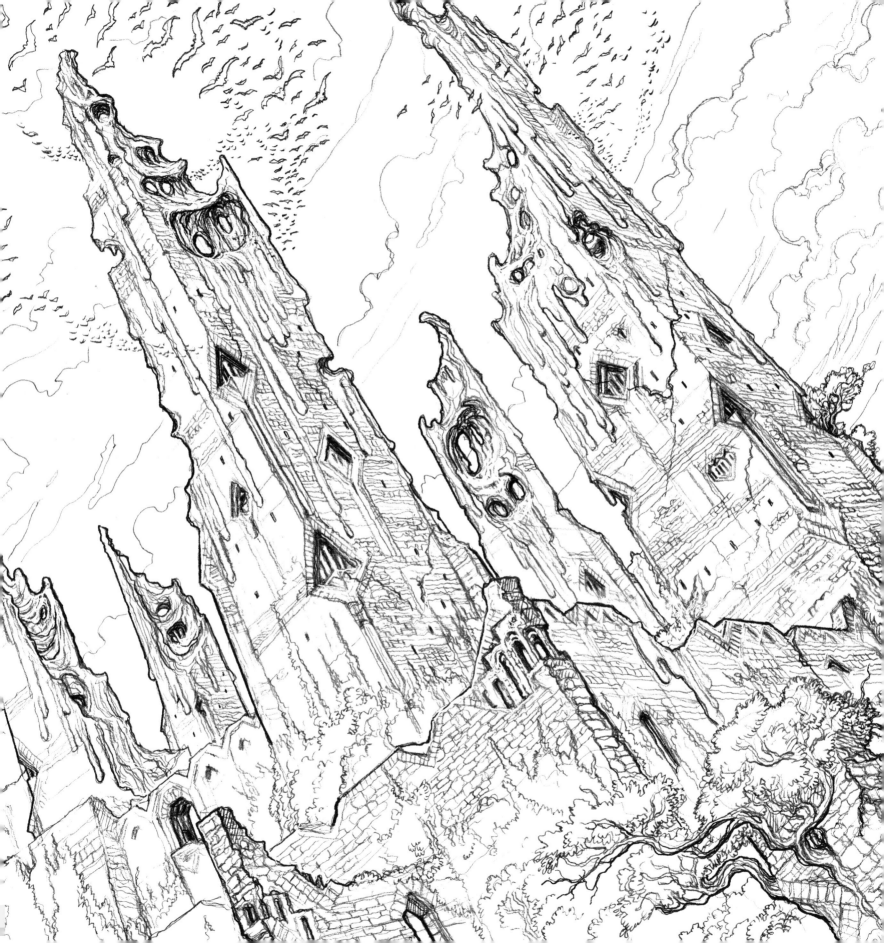

陰冷的地方需要輕鬆，不需要嚴肅，

而龍石島毫無疑問是陰冷的。

這座孤獨的城堡地處濕濡的荒原，厲風驟雨吹打，

驚濤駭浪圍繞，城堡後方山影漆黑迷濛。

————《烽火危城》

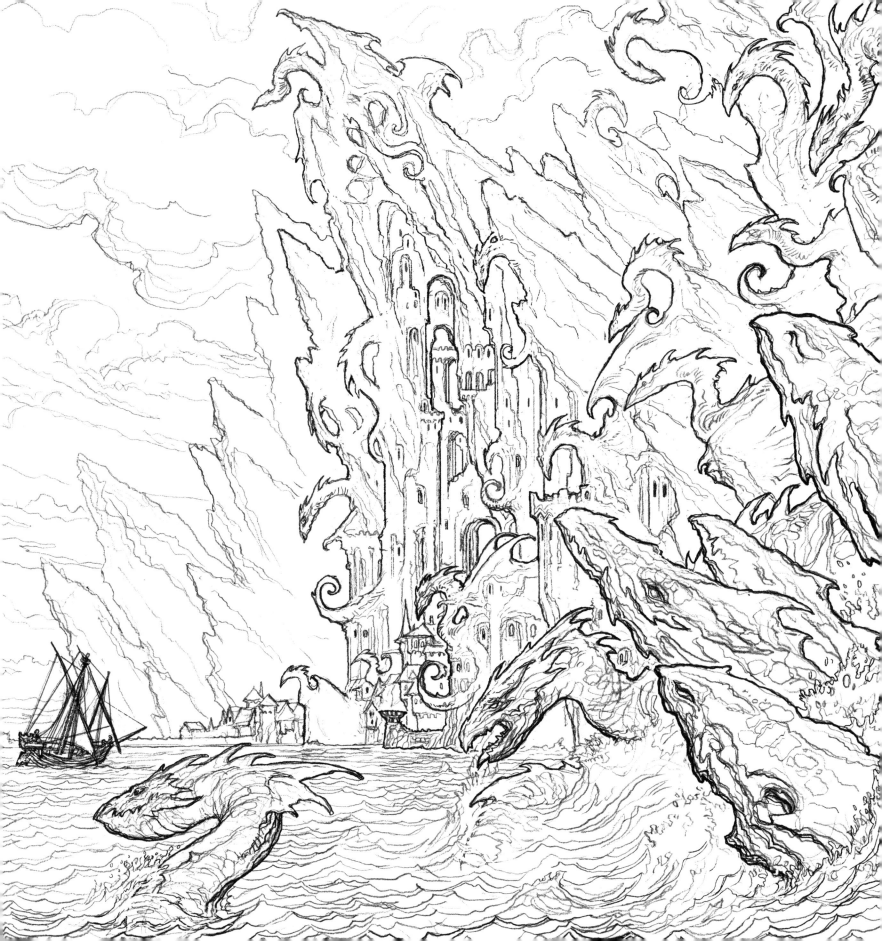

陽戟城與流水花園之間僅隔一條三里格的濱海道路，
卻是兩個不同的世界。
流水花園的孩子在陽光底下裸身嬉戲，
樂聲縈繞鋪滿磚瓦的庭園，
新鮮的空氣中瀰漫檸檬與血橙的芳香。

————《群鴉盛宴》

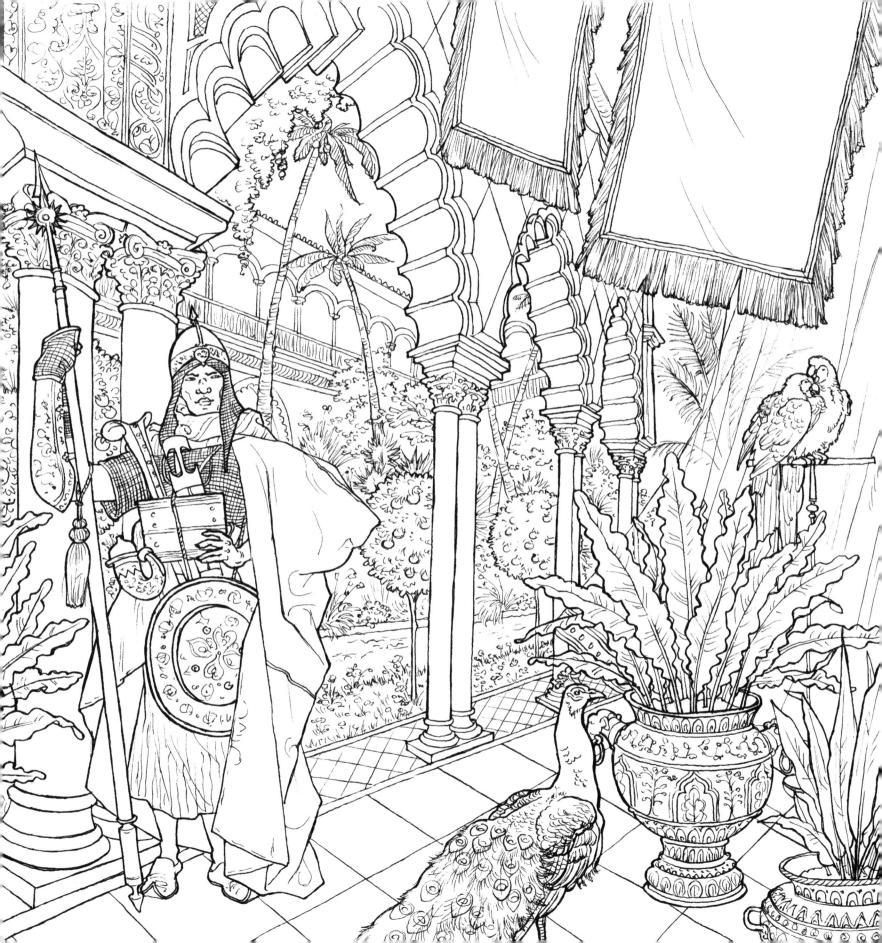

晨曦穿過面南的窗，鋪灑在聖堂內。

大水晶迎著日光，反射七色彩虹，映照祭壇。

————《權力遊戲》

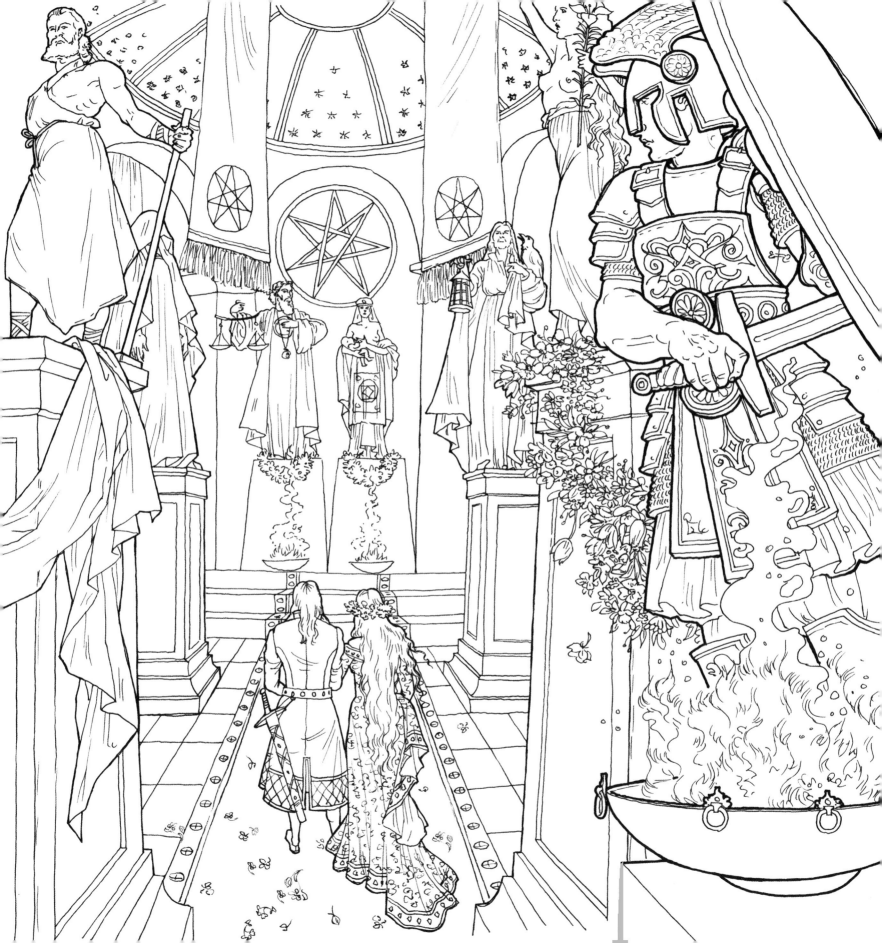

比武進行了一整天，直到太陽西下，
精壯的戰馬馬蹄重擊競技場，
土地飽受蹂躪，滿目瘡痍。
眾人為各自的支持者吆喝。
騎士衝撞交鋒，長槍化做碎片，
簡妮和珊莎齊聲尖叫數十次。
每逢有人落馬，簡妮便遮住雙眼，
像個受到驚嚇的小女孩，
但珊莎的心腸是鐵石做的。

———— 《權力遊戲》

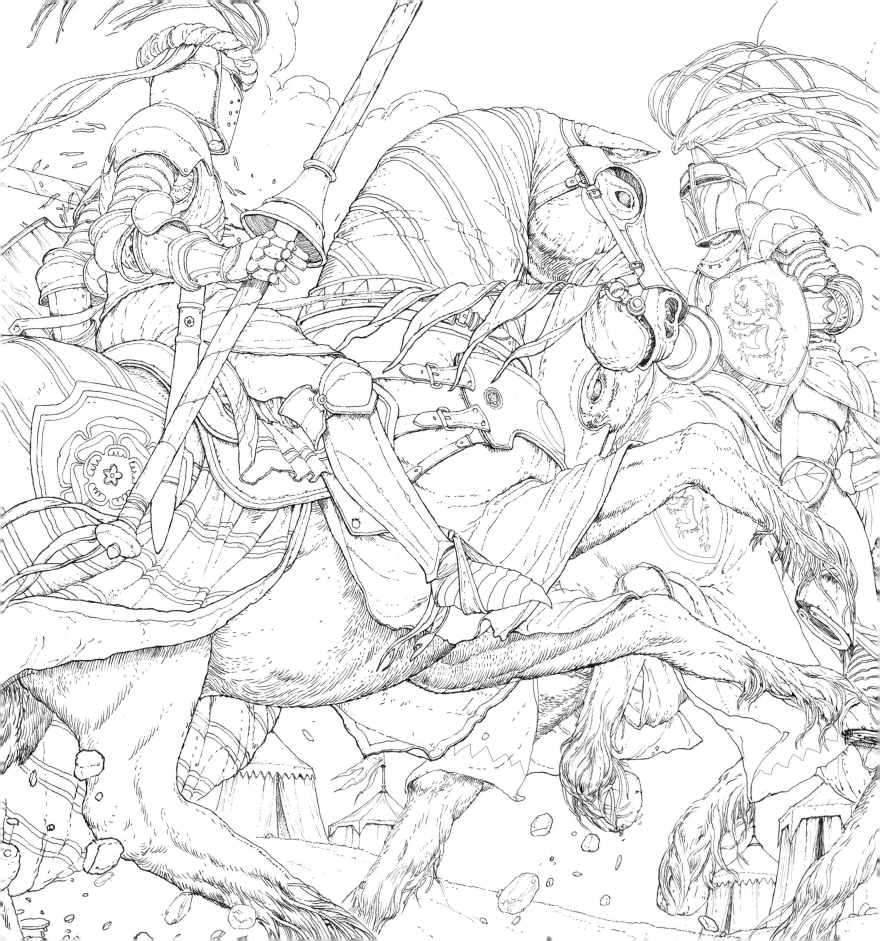

「聽！聆聽大海的浪濤！聆聽神靈的訓誡！祂正對著我們說話，祂說，汝等之王，必來自選王會！」

————《群鴉盛宴》

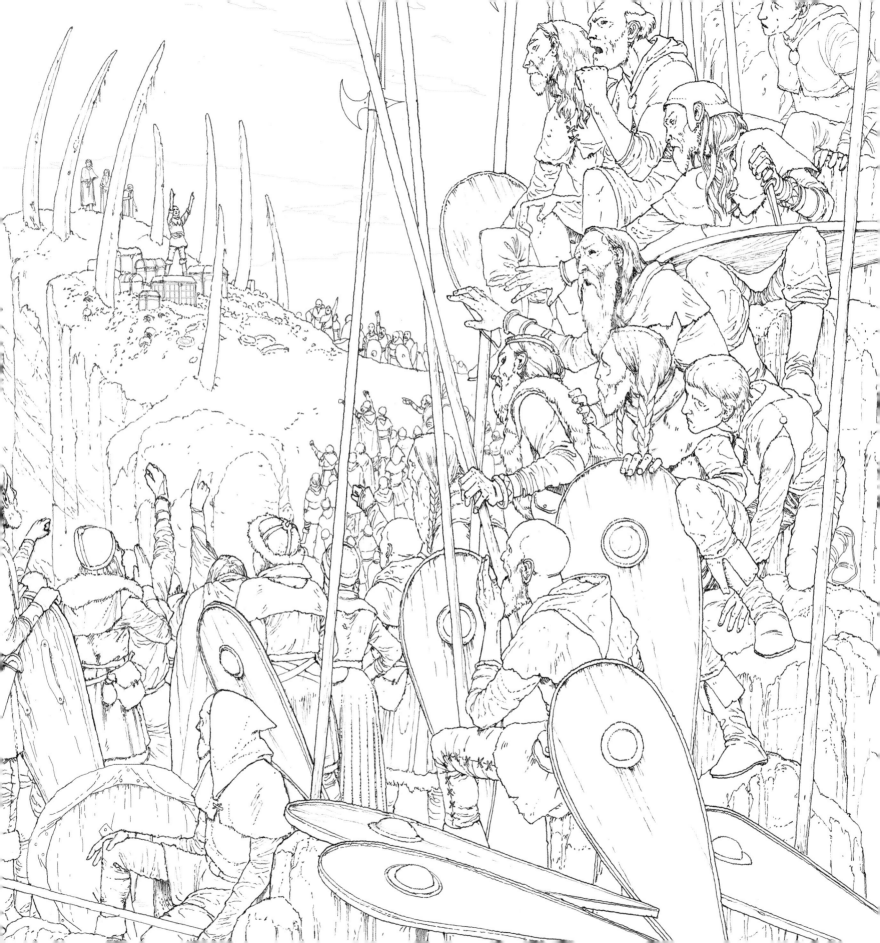

前方港口外，一道綠光引起他的注意。

一窩扭曲掙扎的青蛇纏繞火焰，嘶嘶作響，

從亞莉珊女王號的船尾升起。

戴佛斯隨即聽到淒厲的慘叫：「野火！」

—————《烽火危城》

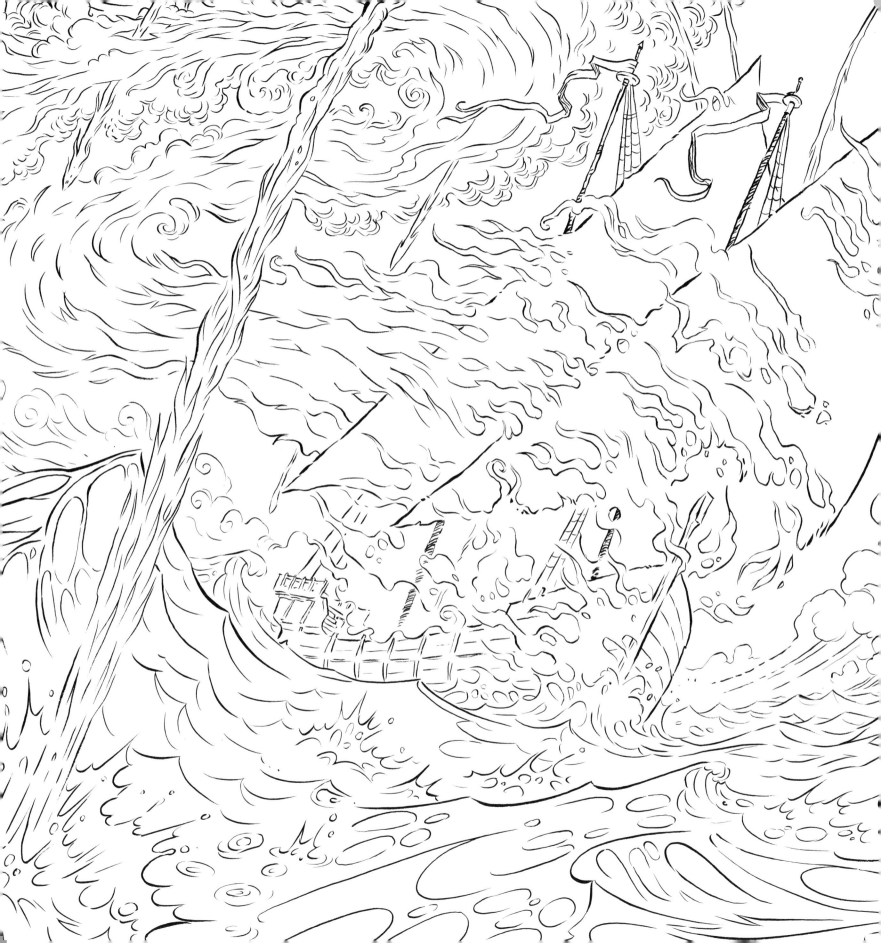

「從前，天上有兩個月亮，但一個遊蕩得太靠近太陽，於是因為炙熱而破裂了。數十萬隻龍蜂擁而出，喝了太陽的火焰，這就是龍噴火的原因。將來另一個月亮也會親吻太陽，而且破裂，屆時龍又會出現。」

————《權力遊戲》

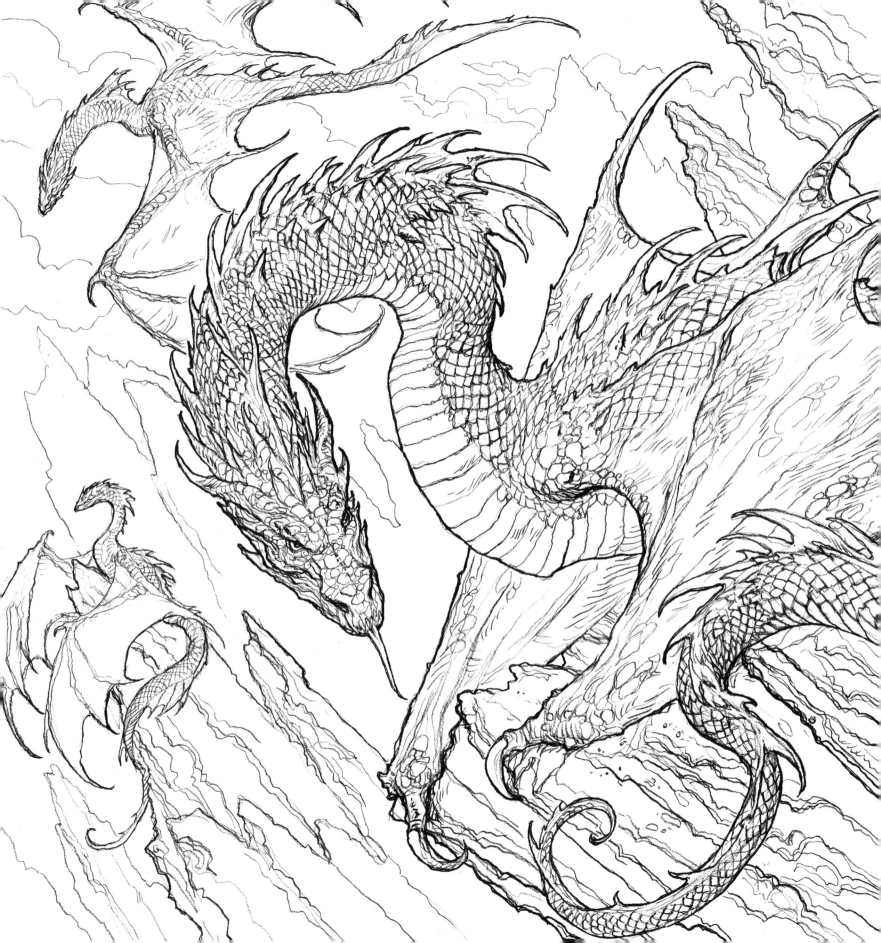

「那不是怪物。」瓊恩平靜地說。

「那是冰原狼。他們比其他狼長得更壯碩。」

席恩・葛雷喬伊說：

「但是絕境長城以南，已經兩百年不見冰原狼。」

「我這不就見到一頭。」瓊恩回答。

————《權力遊戲》

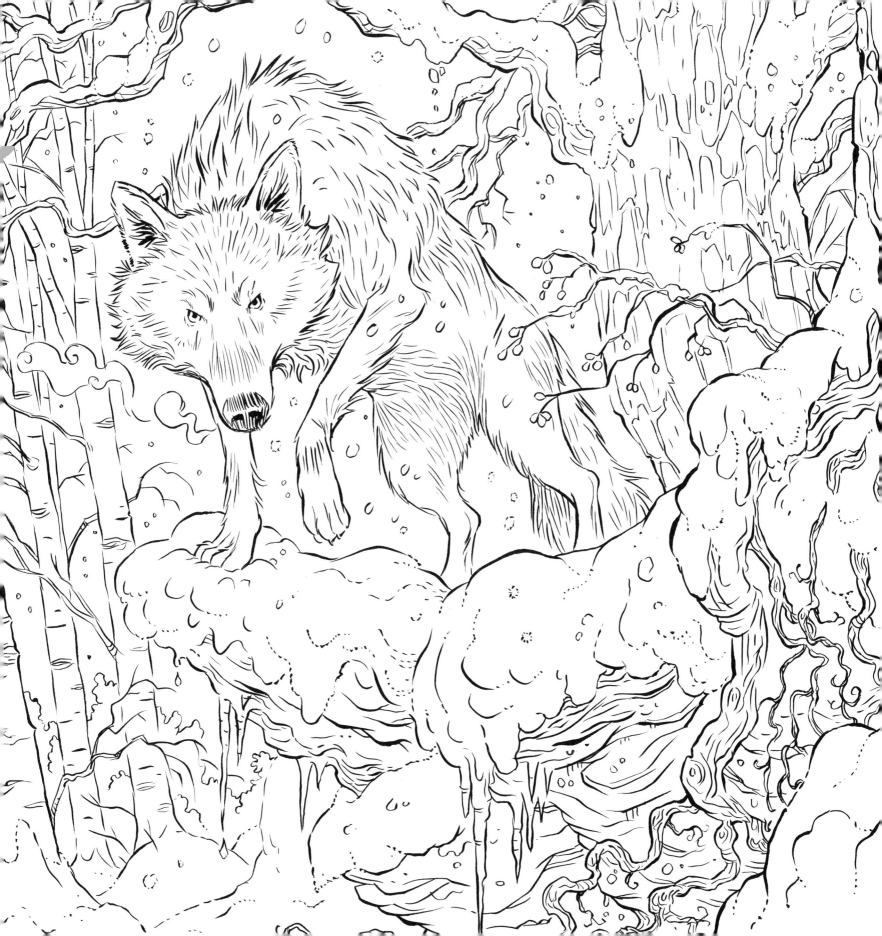

漆黑的翅膀、漆黑的消息，老奶媽總是這麼說，
而近日來傳話的烏鴉一再證明此言甚是。

————《權力遊戲》

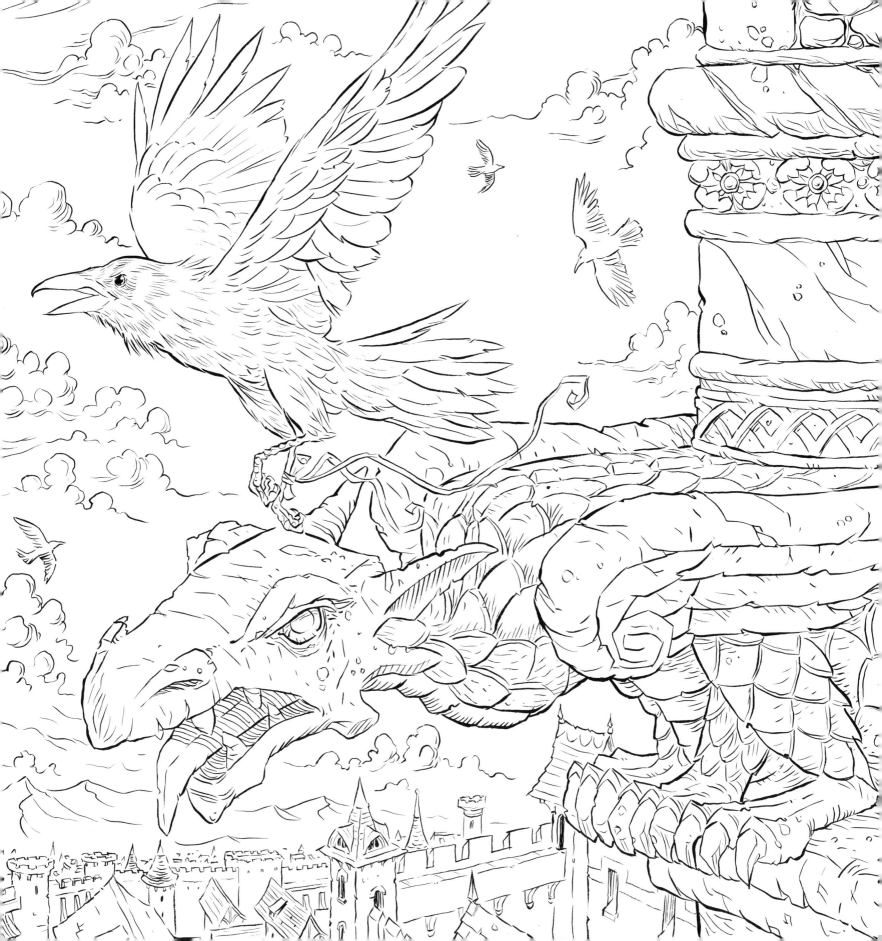

「我們的城牆是木頭造的，漆上紫色。我們的船艦就是我們的城牆，不需要其他。」

———《群鴉盛宴》

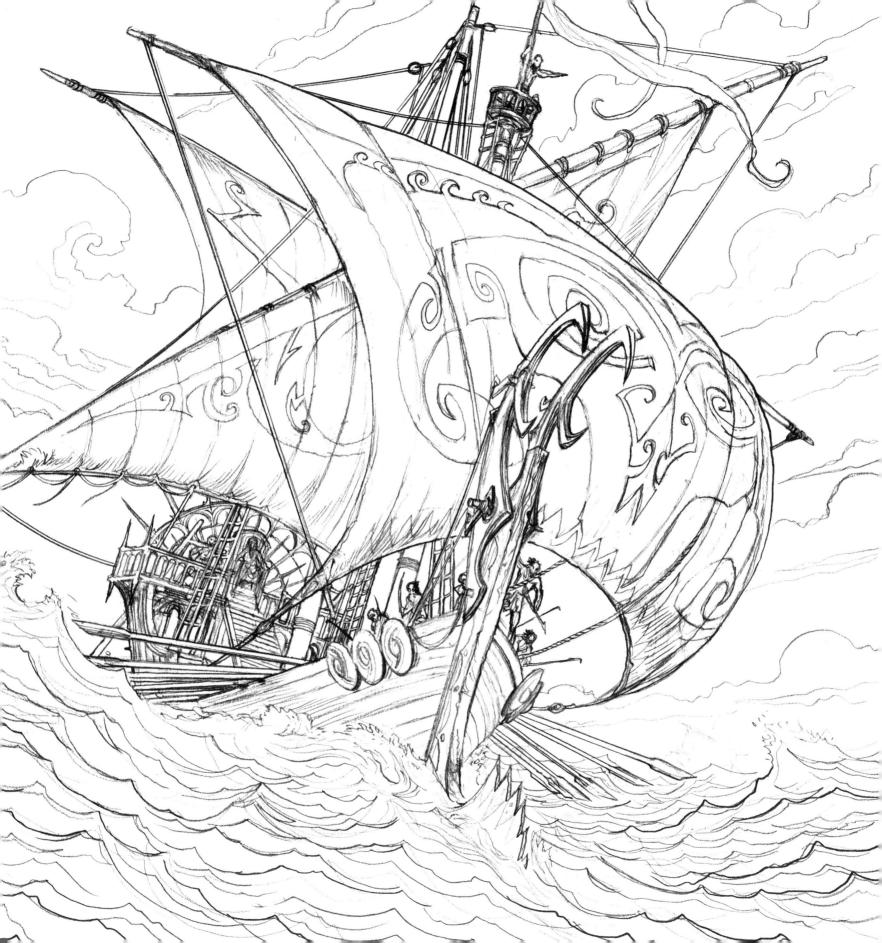

他坐在征服者伊耿古老碩大的座椅上，
那是一件鐵製的龐然大物，尖釘乖戾突起，
邊緣參差不齊，金屬畸形纏繞。
勞勃警告他：那是一張難坐得要命的椅子。

————《權力遊戲》

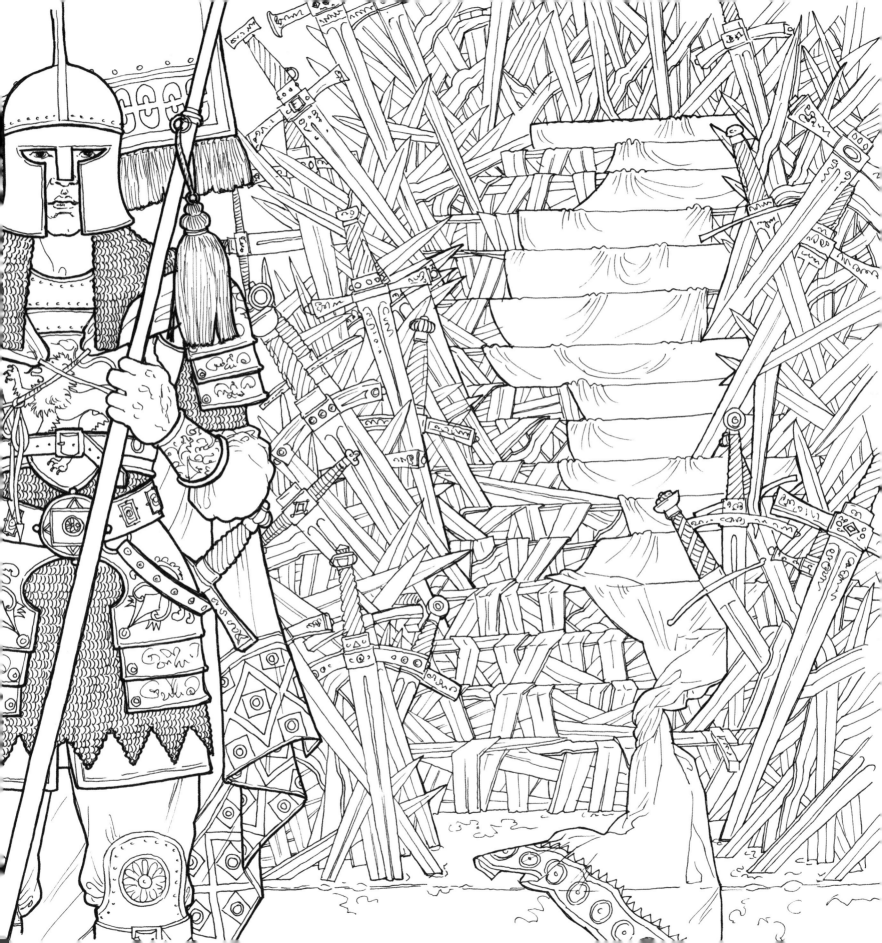

首相的私人廂房不如國王的大，
連王座廳一塊補丁都不如，
但提利昂喜歡來自密爾的地毯，牆上的飾品，
以及私密的感覺。

————《烽火危城》

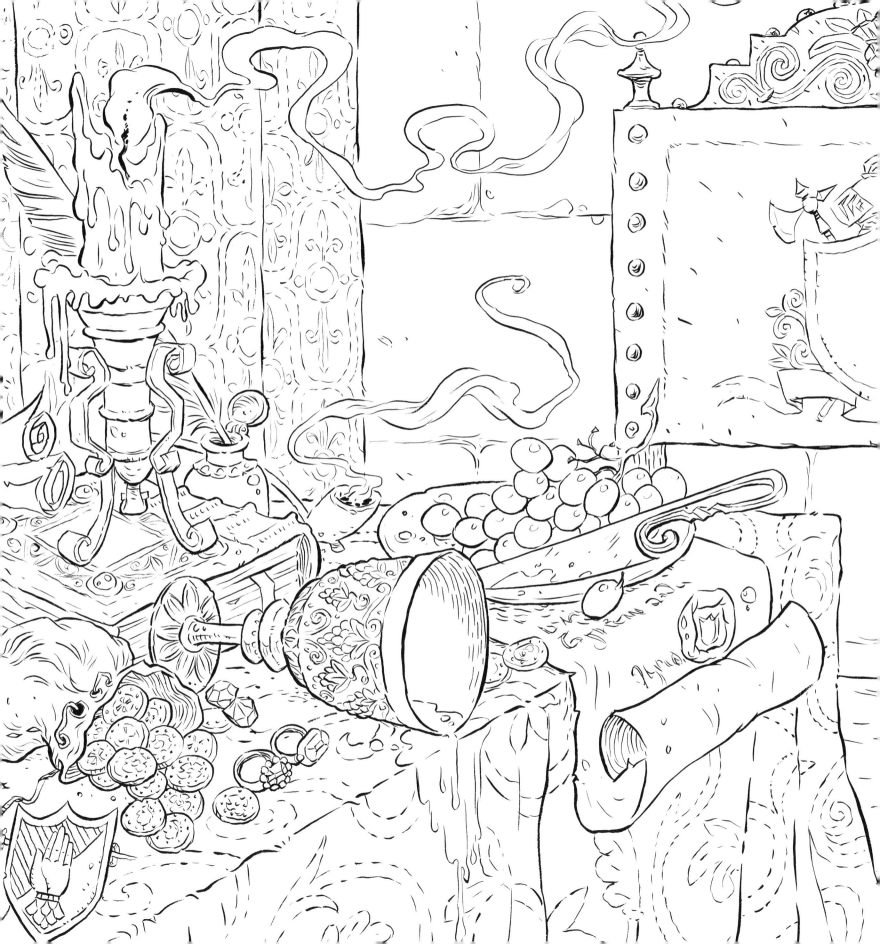

孔雀連同羽毛一起端上，
全隻火烤並在肚裡塞進椰棗。

————《劍刃風暴》

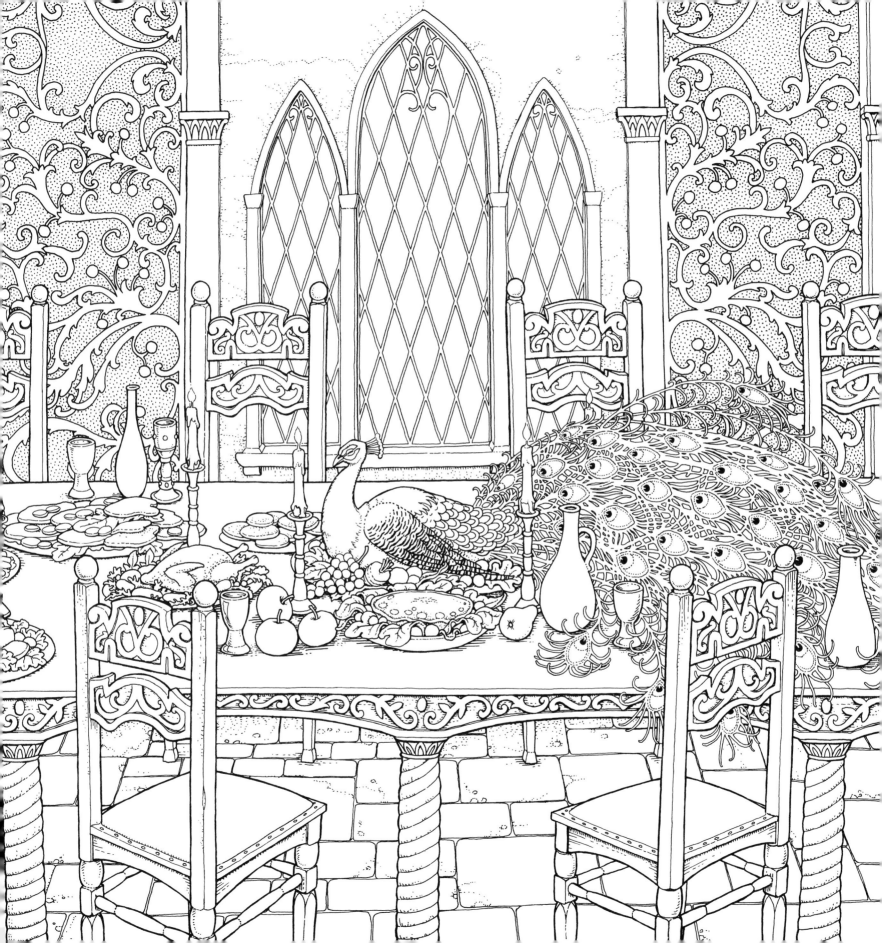

一行牛車隆隆作響通過鐵閘門。

她立刻就知道，是搶來的東西。

護送牛車的騎手喋喋不休說著古怪的語言，

他們的盔甲在月光下閃爍白光。

接著她看到一對黑白條紋的馬，是血戲班。

艾莉亞往陰影深處稍微退縮，

看著一頭囚禁在牛車後方的巨大黑熊經過。

其他牛車載滿銀盤、武器、盾牌、一袋袋麵粉、

在籠裡尖叫的豬隻，以及瘦得皮包骨的狗和雞。

———— 《劍刃風暴》

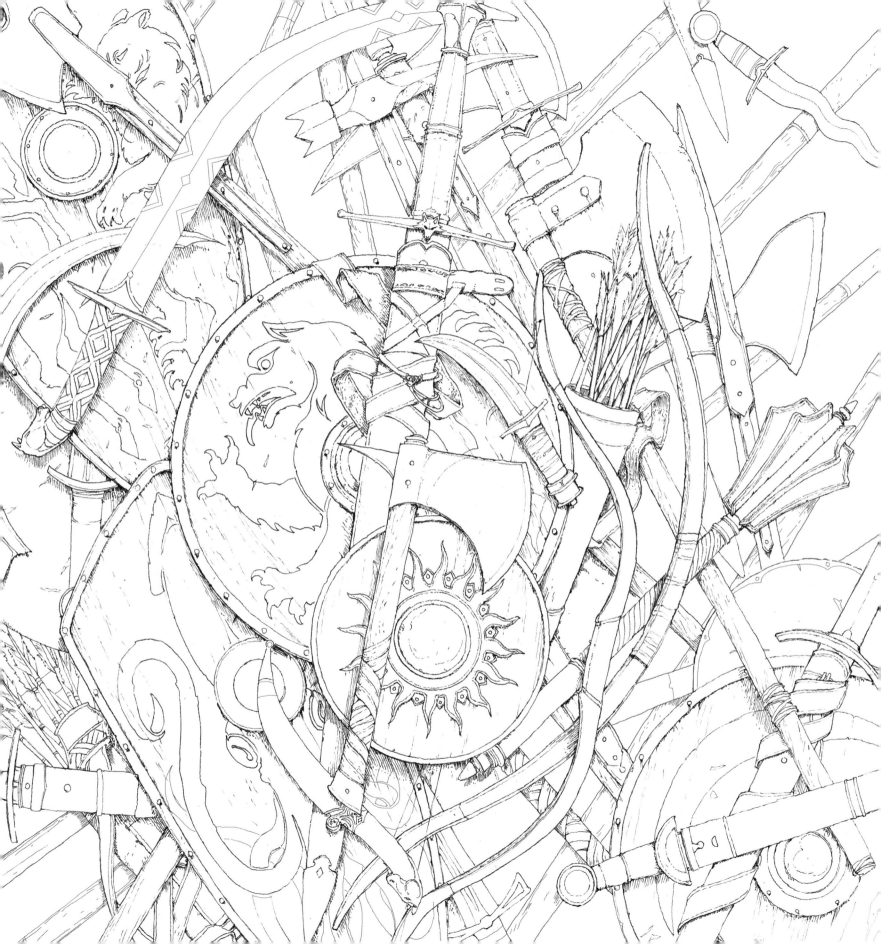

伊利里歐總督低聲命令，四名健壯的奴隸快步向前，

四人搬來一座鑲上青銅的雪杉木箱。她打開木箱，

發現好幾匹絲絨和自由貿易城邦最上乘的錦緞……

而躺在最上頭，柔軟布匹承載的，

是三顆巨大的龍蛋。

丹妮倒抽一口氣，那是她見過最美的東西。

龍蛋各有千秋，鮮豔的色彩交織成各種圖案，

乍看之下她以為鑲滿珠寶，

而且大得她必須張開雙手才能捧起一顆。

————《權力遊戲》

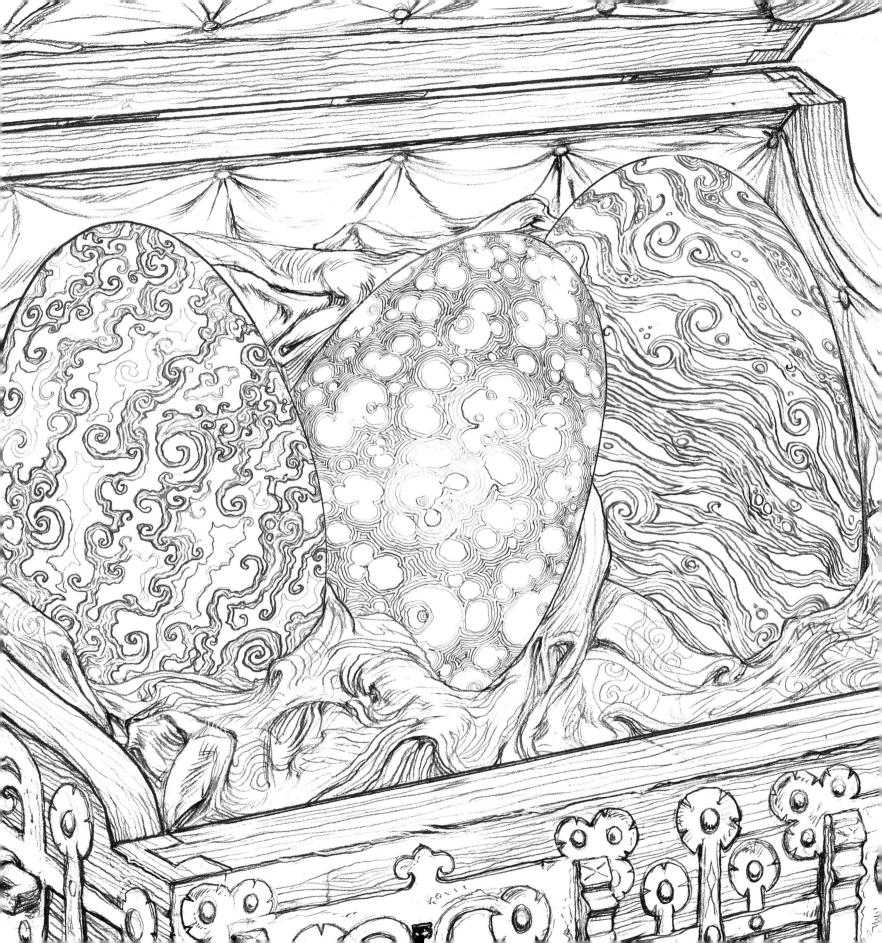

他把他兒子的劍給了我。

瓊恩幾乎無法相信。劍刃左右精巧對襯。

鋒口輕觸光線，熠熠生輝。

————《權力遊戲》

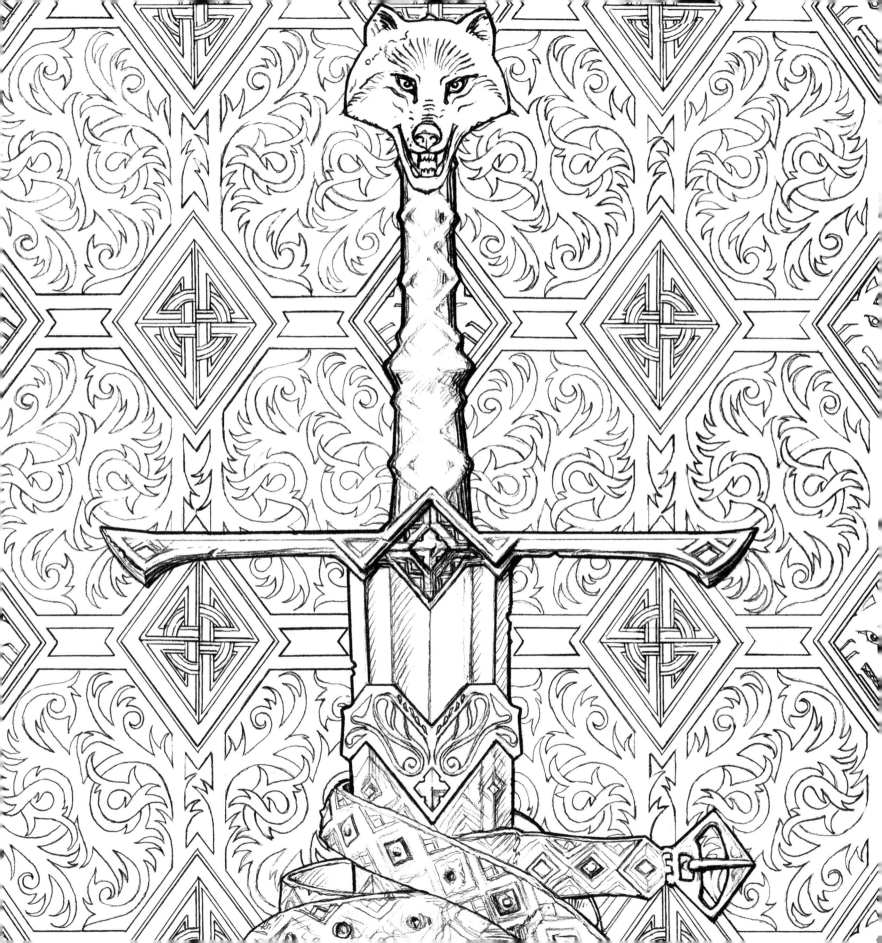

而你是何人，公爵驕慢，必令我卑躬屈膝？

換張皮的貓，不過如此而已。

金色紅色，獅之爪毫不遜色，

而我的爪尖曲銳利，這位大人，願一較高低。

他如是說，他如是說，卡斯梅特的公爵如是說，

然雨滴如淚，落在宮殿，無人聽聞。

是雨滴如淚，落在宮殿，無魂聽聞。

————《劍刃風暴》

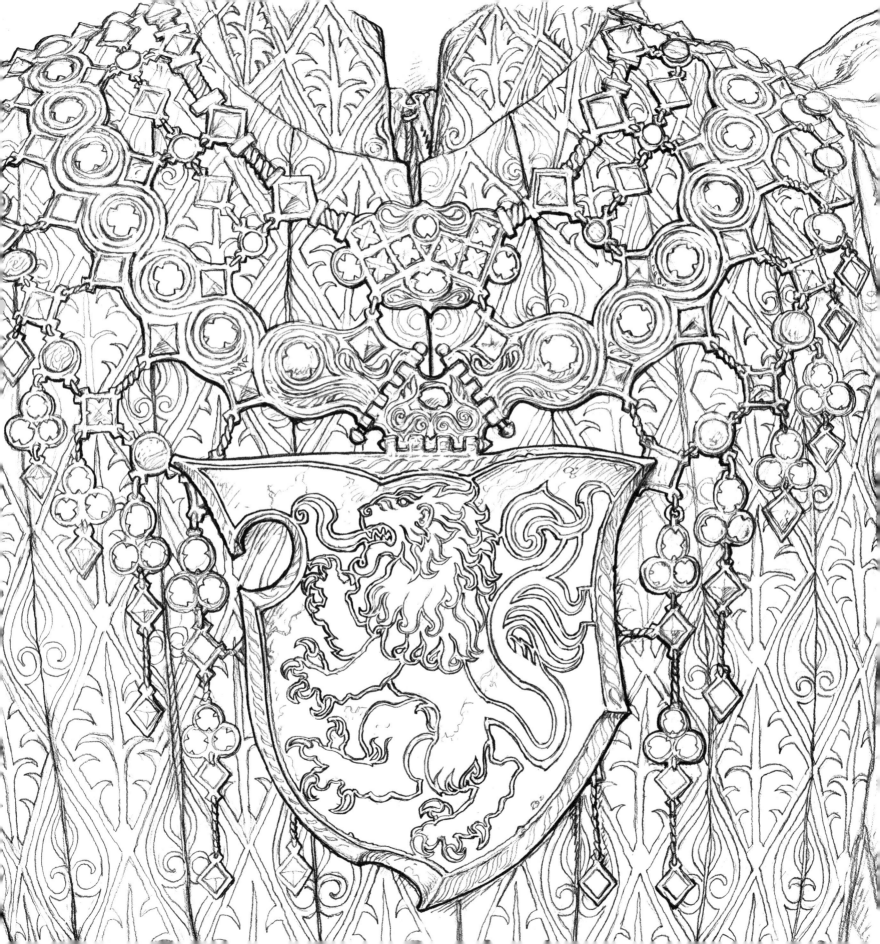

臨冬城的長城煙霧瀰漫，

飄散烤肉與剛出爐的麵包香氣。

灰色的城牆掛著旗幟。白色、金色、緋紅——

史塔克家族的冰原奔狼、拜拉席恩家族的寶冠雄鹿、

藍尼斯特家族的怒吼雄獅。

————《權力遊戲》

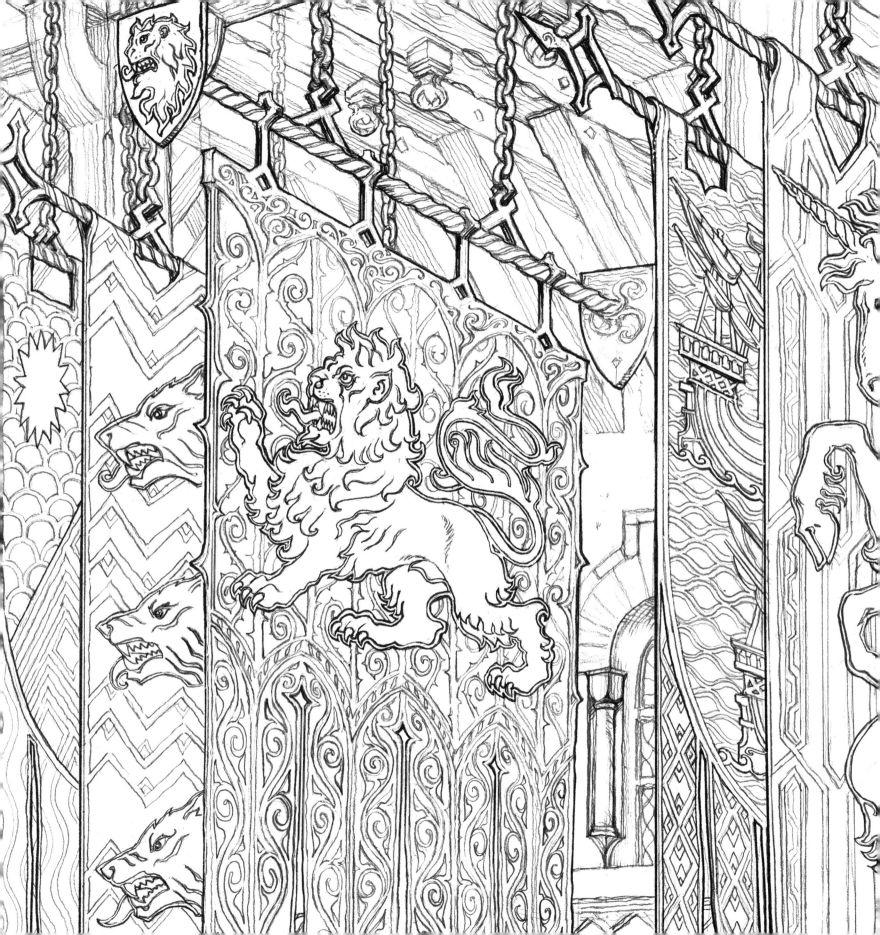

作 者 介 紹

喬治. R. R. 馬汀

是紐約時報暢銷排行第一名的作家，

著作多部小說，包括享譽各界的《冰與火之歌》系列小說——

《權力遊戲》、《烽火危城》、《劍刃風暴》、《群鴉盛宴》、《血龍狂舞》，

以及《圖夫航行記》（*Tuf Voyaging*）、《熾熱之夢》（*Fevre Dream*）、

《末日狂歌》（*The Armageddon Rag*）、《光之逝》（*Dying of the Light*）、

《風港》（*Windhaven*，與Lisa Tuttle合著）、

《夢之歌》第一集與第二集（*Dreamsongs Volumes I and II*）。

他也創作冰與火之歌的地圖集《冰與火的土地》

（*The Lands of Ice and Fire*，由插畫家與製圖家 Jonathan Roberts繪製）和

《冰與火的世界》（*The World of Ice and Fire*，與Elio M. Garcia, Jr.及Linda Antonsson合著）。

他的另一個身份是電視編劇，作品有《陰陽魔界》（*The Twilight Zone*）、

《美女與野獸》（*Beauty and the Beast*），以及多部電影與戲劇。

現與愛妻芭黎絲住在新墨西哥州聖塔菲。

官方網站：georgerrmartin.com

Facebook：Facebook.com/GeorgeRRMartinofficial

Twitter：@GRRMspeaking

插畫家介紹

約翰·豪威 ｜ John Howe

個人網站：arenaillustration.com/portfolios/john-howe

約翰·豪威在加拿大卑詩省出生長大，就讀法國史特拉斯堡高級裝飾藝術學校（Ecoles des Arts Decoratifs de Strasbourg），現居住在瑞士，以插畫為業。約翰·豪威是知名的奇幻藝術家，於波得傑克森（Peter Jackson）的電影《魔戒三部曲》（*The Lord of the Rings*）與《哈比人》（*The Hobbit*）中擔任概念藝術師，作品包括許多以托爾金（J. R. R. Tolkien）著作為題的月曆、遊戲等。

列維·賓弗德 ｜ Levi Pinfold

個人網站：levipinfold.com

列維·賓弗德從事奇幻文學與兒童文學插畫已經十年，曾於2013年以《黑犬》（*Black Dog*）一書獲得著名的英國凱特格林威獎（Kate Greenaway Medal）。最新的作品《六線魚》（*Greenling*）預定於2016年出版。現居住在澳洲昆士蘭。

亞當·史托渥 ｜ Adam Stower

個人網站：worldofadam.com

亞當以封面畫與黑白插畫著名。他也是位多產的圖畫書作家，作品超過十餘本，其中數本也由他擔綱文字部分。現居住在英格蘭布萊頓。

伊芳·吉伯特 ｜ Yvonne Gilbert

個人網站：alanlynchartists.com/#!yvonne-gilbert/c172o

伊芳·吉伯特的作品涵蓋童書、郵票、海報、唱片封套。憑著對童話故事與歷史的熱愛，她為全球許多出版商設計並繪製插畫。現居住在加拿大多倫多。

托米斯拉夫·托米奇 ｜ Tomislav Tomic'

個人網站：tomislavtomic.com

托米斯拉夫·托米奇剛成家不久，居住在克羅埃西亞。2001年他畢業於克羅埃西亞札格勒美術學院（Academy of Fine Arts in Zagreb），他熱愛創作圖畫書，高中時期就有作品出版。他美麗的版畫與約翰·豪威和伊芳·吉伯特的作品一起刊登在暢銷小說《巫師學》（*Wizardology*，Templar出版）以及其他「ology」系列叢書。

HELLO DESIGN 012

冰與火之歌著色書

作 者	——	喬治・馬汀 (George R.R. Martin)
譯 者	——	胡訢諄
主 編	——	湯宗勳
特 約 編 輯	——	吳致良
封 面 構 成	——	陳恩安
行 銷 企 劃	——	葉 平
內 頁 排 版	——	時報出版美術製作中心
董 事 長 總 經 理	——	趙政岷
出 版 者	——	時報文化出版企業股份有限公司
		10803 台北市和平西路三段 240 號 7 樓
發 行 專 線	——	(02) 2306-6842
讀 者 服 務 專 線	——	0800-231-705 ｜ (02) 2304-7103
讀 者 服 務 傳 真	——	(02) 2304-6858
郵 撥	——	一九三四四七二四 時報文化出版公司
信 箱	——	台北郵政七九～九九信箱
時 報 悅 讀 網	——	http://www.readingtimes.com.tw
法 律 顧 問	——	理律法律事務所　陳長文律師、李念祖律師
印 刷	——	盈昌印刷有限公司
初 版 一 刷	——	2016 年 4 月 15 日
定 價	——	新台幣 300 元

⊙行政院新聞局局版北市業字第八〇號
版權所有 翻印必究 (缺頁或破損的書，請寄回更換)

國家圖書館出版品預行編目 (CIP) 資料

冰與火之歌著色書
喬治・馬汀(George R.R. Martin)作; 胡訢諄譯
--初版. -- 臺北市 : 時報文化, 2016.4
面 ;公分. -- (HELLO DESIGN; 012)
譯自:The Official A GAME OF THRONES Coloring Book
ISBN 978-957-13-6576-3(平裝)

1.繪畫 2.畫冊

947.39 105002979